"十三五"普通高等教育规划教材
高等院校艺术与设计类专业"互联网+"创新规划教材

立 体 构 成

主　编　黄丽丽
副主编　王兴彬　崔　辉

内容简介

本书作为研究形态创造与造型设计的一门独立学科，在内容和体系上有着明显的专业特色，全书共分为七个章节，分别是立体构成概述、形态要素、构成材料、立体感觉、立体构成的形式美法则、立体构型、立体构成原理在设计中的应用。

本书的课程结构形式强调整合优化、理论与实践并重，注重思维与技能训练，以及学生创新思维、独创性能力的培养。本书将知识传授、综合实际能力的培养等教学任务贯穿于课程教学内容之中，重点突出，循序渐进，从技术到艺术，从文字到图片，从理论到实践，互相关联、环环相扣，使学生全面系统地接受立体构成基础教育，在造型能力、原创能力、审美能力、设计能力等方面得到提高，为将来从事各项设计工作打下坚实的基础。

本书既可作为高等院校、职业技术院校艺术设计专业的教材，也可作为从事艺术设计工作和业余设计爱好者的参考用书。

图书在版编目（CIP）数据

立体构成 / 黄丽丽主编. —北京：北京大学出版社，2017.6
（高等院校艺术与设计类专业"互联网+"创新规划教材）
ISBN 978-7-301-28412-4

Ⅰ. ①立… Ⅱ. ①黄… Ⅲ. ①立体造型—高等学校—教材 Ⅳ. ① J06

中国版本图书馆 CIP 数据核字 (2017) 第 131463 号

书　　名	立体构成
著作责任者	黄丽丽　主编
策划编辑	孙　明
责任编辑	李瑞芳
数字编辑	刘　蓉
标准书号	ISBN 978-7-301-28412-4
出版发行	北京大学出版社
地　　址	北京市海淀区成府路 205 号　100871
网　　址	http://www.pup.cn　　新浪微博：@ 北京大学出版社
电子信箱	pup_6@163.com
电　　话	邮购部 62752015　发行部 62750672　编辑部 62750667
印 刷 者	北京大学印刷厂
经 销 者	新华书店
	889 毫米 ×1194 毫米　16 开本　8.25 印张　243 千字
	2017 年 6 月第 1 版　2017 年 6 月第 1 次印刷
定　　价	49.00 元

未经许可，不得以任何方式复制或抄袭本书之部分或全部内容。
版权所有，侵权必究
举报电话：010-62752024　电子信箱：fd@pup.pku.edu.cn
图书如有印装质量问题，请与出版部联系，电话：010-62756370

前 言

立体构成起始于20世纪20年代瓦尔特·格罗皮乌斯(Walter Gropius)创建的德国包豪斯(Bauhaus)设计学院。建校之初,它以建筑为主干,逐渐扩展到工业设计领域,树立起"技术与艺术相统一"的主导思想与理论,废除了传统的教学模式,开设了处于雏形期的"三大构成"全新课程。包豪斯艺术教育家们曾提出"艺术与技术相结合"的设计理念,认为造型美应该由内而外地通过材料、技术、功能自然地传达,包豪斯的许多成就都是通过构成教学奠定了基础。这一崭新的教育方法在第二次世界大战后迅速向欧美各国扩展,在艺术与设计诸领域产生了重大的影响。

立体构成教学是整个现代设计教育体系中一个非常重要的组成部分,一直是各设计院校的必修课程之一。

立体构成是在三维空间内进行立体艺术造型的活动,它研究立体形态的基本规律和基本特征,研究立体形态中各要素的组合和构成方式;通过对立体构成的学习,能够提高学生的艺术实践能力和综合素质修养。

本书首先围绕材料的形态、构造技术、肌理、空间、美感形式,以及物质与精神等一系列问题进行探讨,把现代设计所涉及的各方面知识有机地结合起来。然而,一个完善的构造体不可能是孤立的,它涉及的内容是非常广泛的,所以对它的探讨,可以很好地训练学生的观察能力、判断能力和创新能力,这些能力是一名合格的设计师所必备的条件。

随着数字化时代的到来,许多设计界同行开始质疑三大构成,并进行了大量的探索。笔者对此作了系统的研究和学习,发现许多新的形态基础训练方法与内容并没有超出传统立体构成所研究的领域,只是某些内容和方向的细化与延展,并没有本质意义上的突破,所以本书仍然以"立体构成"为名,重点就立体构成所涉及的一系列立体形态设计的本质问题:形态、形态与材料、形态与构造、形态与空间、形态的美学法则等进行探讨。

本书由在教学第一线、教学经验丰富的教师编写完成,具体分工如下:黑龙江农业工程职

业学院崔辉老师负责第四章的编写;黑龙江财经学院黄丽丽老师负责第二、五、七章的编写;黑龙江工程学院王兴彬老师负责一、三、六章的编写。

现代设计教育一直在不断发展与变化之中,本书力求能反映新的发展趋势,但由于编者水平有限,不足之处在所难免,敬请诸位专家、同行不吝赐教。

编　者

2017年1月

目　录

第一章　立体构成概述 / 1

　　1.1　立体构成的概念 / 2

　　1.2　立体构成的教学目的和内容 / 8

　　1.3　立体构成的研究对象 / 10

　　1.4　立体构成的学习方法 / 14

　　本章案例欣赏 / 18

　　思考与练习 / 22

第二章　形态要素 / 23

　　2.1　点 / 24

　　2.2　线 / 26

　　2.3　面 / 29

　　2.4　体 / 34

　　2.5　空间 / 37

　　2.6　色彩 / 41

　　2.7　肌理 / 45

　　本章案例欣赏 / 48

　　思考与练习 / 51

第三章　构成材料 / 53

　　3.1　材料的分类 / 54

　　3.2　不同材料的构成和表现技法 / 57

　　3.3　综合材料及现成品 / 60

　　本章案例欣赏 / 62

　　思考与练习 / 65

第四章　立体感觉 / 66

　　4.1　量感 / 67

4.2 空间感 / 69

4.3 尺度感 / 72

本章案例欣赏 / 74

思考与练习 / 77

第五章　立体构成的形式美法则 / 78

5.1 重复 / 79

5.2 渐变 / 80

5.3 平衡 / 81

5.4 比例 / 82

5.5 对比与调和 / 83

5.6 主次 / 85

5.7 节奏 / 86

5.8 韵律 / 87

本章案例欣赏 / 88

思考与练习 / 91

第六章　立体构型 / 92

6.1 线材立体构成 / 93

6.2 面材立体构成 / 100

6.3 块材立体构成 / 103

本章案例欣赏 / 109

思考与练习 / 111

第七章　立体构成原理在设计中的应用 / 112

7.1 立体构成原理在包装中的应用 / 113

7.2 立体构成原理在工业设计中的应用 / 115

7.3 立体构成原理在公共艺术设计中的应用 / 116

7.4 立体构成原理在展示中的应用 / 117

7.5 立体构成原理在室内设计中的应用 / 119

7.6 立体构成原理在建筑设计中的应用 / 120

本章案例欣赏 / 123

思考与练习 / 125

参考文献 / 126

第一章　立体构成概述

教学目标

1. 了解立体构成的相关概念及其应用领域。

2. 明确立体构成的学习目的和学习内容。

3. 培养学生的创造性思维。

教学要求

知识要点	能力要求	相关知识
立体构成的概念	(1) 了解立体构成的学科概念 (2) 了解立体构成的起源与发展 (3) 了解立体构成的概念特征	包豪斯构成理论
立体构成的教学目的和内容	(1) 培养良好的造型意识和恰当的表现方法 (2) 更新设计观念，树立科学的设计思维模式 (3) 增强空间意识和空间感觉	立体构成的基础理论
立体构成的对象	(1) 了解立体构成的研究方向 (2) 了解立体构成研究对象之间的相互关系	立体构成的形态要素
立体构成的学习方法	(1) 想象力的训练 (2) 学会观察 (3) 有机形态的获得 (4) 形体抽象及想象力的培养 (5) 灵感的捕捉 (6) 材质和结构运用的训练	立体构成的材料

基本概念

三大构成：即平面构成、色彩构成与立体构成，是现代艺术设计基础的重要组成部分。所谓"构成"是一种造型概念，其含义是将几个或几个以上的不同形态的单元重新组构成一个新的单元。

1.1 立体构成的概念

无论是自然界的物体，还是我们日常的生活用品，都是三维的形态。立体构成就是对三维形态的问题加以研究，探索立体形态各要素之间的构成法则，提高与形态相关的敏锐感觉和欣赏素养。

立体构成是现代设计领域中的一门基础造型课程，涉及建筑设计、室内设计、工业造型、雕塑、广告等设计行业。学习立体构成的任务是：揭示立体造型的基本规律，阐明立体设计的基本原理，通过对立体构成的学习和训练，能使我们初步了解和掌握立体形态的构成方法，拓展三维形态的思维意识，从而提高其设计能力和审美能力。

1.1.1 立体构成的发展

立体构成作为一门研究空间立体形态关系的学科，它的形成并不是一蹴而就的，它与雕塑、建筑、绘画及技术等的发展都有着密不可分的关系。

人们对立体造型的认知与塑造，经历了"抽象→具体→抽象"的历史演变过程。立体构成的由来经历了以下几个重要阶段："立体主义→未来主义→荷兰风格派→俄国构成主义→德国包豪斯→解构主义。"

1. 立体主义

立体主义就是用立方体、球体、圆柱体等几何形体来表达客观对象，把一切事物以不同平面、不同时空进行的构成方式进行视觉表现。

立体主义是西方现代艺术的一个流派，代表人物是毕加索、乔治·布拉克等。毕加索的代表作品《亚威农少女》（1907年，油画，纽约，现代艺术博物馆收藏）可以说是第一件立体主义作品（图1-1）。画面中左侧的三个裸女形象显然是古典型人体的生硬变形；而右侧的两个裸女那粗犷的面容及体态，则充满了原始艺术的野性特质。它打破了西方绘画传统中明暗幻觉造型和透视空间表

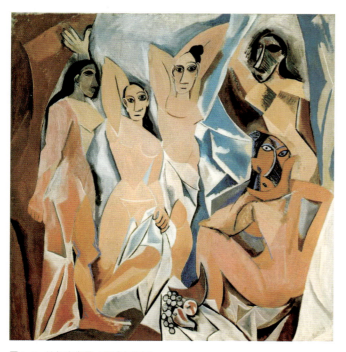

图1-1 毕加索作品《亚威农少女》

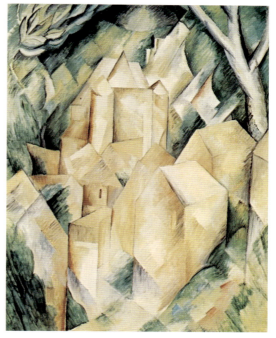

图1-2 乔治·布拉克作品《埃斯塔克的房子》

现,标志着立体主义和现代审美观念的开端。

乔治·布拉克的代表作品如图1-2所示,《埃斯塔克的房子》(1908年,布面油画,73cm×59.5cm,波恩艺术博物馆收藏)。乔治·布拉克与毕加索同为立体主义运动的创始人,"立体主义"这一名称还是由他的作品而来的。

2. 未来主义

未来主义是描绘具有动态的人物形体,并将其进行拆分解析,构成新的立体形态造型。与立体主义的最大差别是,未来主义反映的是运动过程中立体造型不同面的重构与解析,如图1-3所示。

翁贝特·波丘尼(Umberto Boccioni,1882—1916年)意大利画家和雕塑家,未来主义画派的核心人物。翁贝特·波丘尼的代表作品如图1-3所示,该作品塑造了一个没有头部和手的人物形态,雕塑是一个步行运动中的人物,由青铜雕成的曲面组成,仿佛人物在急速前行中向后飘移。

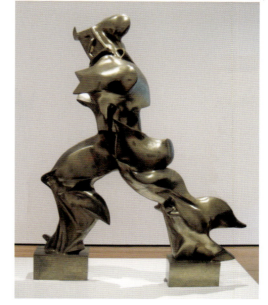

图1-3 翁贝特·波丘尼作品《空间连续的独特》

3. 荷兰风格派

荷兰风格派正式成立于1917年,主张的是纯粹的抽象和简化,它反对个性,排除一切表现成分,形体结构上缩减到最基本的几何形状,颜色方面也比较单调,也被称为新塑造主义,其核心人物是艺术家彼埃·蒙德里安。

彼埃·蒙德里安(Piet Cornelies Mondrian,1872—1944年),荷兰画家,风格派运动幕后艺术家和非具象绘画的创始者之一,《红、黄、蓝的构成》(图1-4)和《百老汇爵士乐》(图1-5)都是蒙德里安的代表作,对现代艺术具有深远的影响。

里特维德(Gerrit Thomas Rietveld)在1917—1918年设计并制作了《红蓝椅》(图1-6)。红蓝椅是荷兰风格派最著名的代表作品之一。

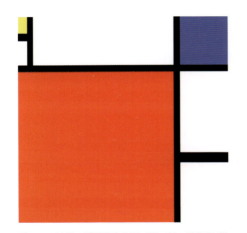
图1-4 彼埃·蒙德里安作品《红、黄、蓝的构成》

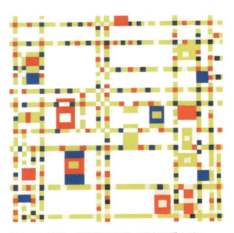
图1-5 彼埃·蒙德里安作品《百老汇爵士乐》

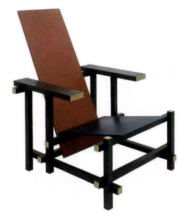
图1-6 里特维德作品《红蓝椅》

红蓝椅整体为木质结构,它与传统的榫接方式不同,各结构之间用的是螺丝紧固,设计师里特维德使用红、黄、蓝三原色来强化结构。这样就产生了红色的靠背和蓝色的椅面,把手和椅腿仍保持黑色,少量的黄色被用来修饰端面。

从功能方面讲,这把椅子并不是很舒服,但它证明了产品的最终形式取决于结构。设计师可以在功能性方面赋予作品诗意的境界,这是对工业美学的阐释。而且,这种标准化的构件为日后批量生产家具提供了潜在的可能性。

4. 俄国的构成主义运动

1913年,构成主义艺术在俄国产生,它反对用艺术来模仿其他事物,力图切断一切艺术与自然现象的联系,明确提出设计为社会服务的理念,这种设计运动在艺术领域中被称为"至上主义"。

弗拉基米尔·塔特林(Vadimin Tatin,1885—1953年)是俄罗斯构成派的中坚人物。

《第三国际纪念碑》（图1-7）是弗拉基米尔·塔特林于1920年用钢铁制造的一个开放的空间结构，400多米高的碑身矗立在莫斯科广场。它试图把建筑、雕塑、绘画几种艺术形式有机地融合在一起，以表现出一种新的时代精神。建筑师把内部和外部融合起来，由两个圆筒组成一个金字塔，采用铁和玻璃两种材料筑成。圆筒部分以各自不同周长和各自不同速度的回转，组成一个螺旋状高塔。

5. 德国包豪斯艺术学院

瓦尔特·格罗皮乌斯为德国包豪斯设计学院的创办人兼校长，他的教学理念为国立建筑工艺学校带来了以几何线条为基本造型的全新设计风格。这种理性的科学设计法则奠定了立体构成教学的基础。

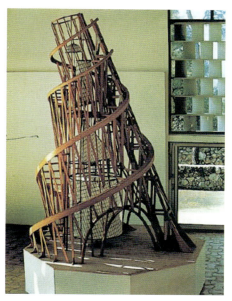

图1-7　弗拉基米尔·塔特林作品《第三国际纪念碑》

【阅读材料】包豪斯构成理论

在现代设计史上，包豪斯构成理论及其教育体系具有特殊的时代意义。包豪斯设计学院成立于1919年，不仅有在建筑史上被称为经典设计的校舍，更有独树一帜的设计理念和教育思想。它奠定了现代工业设计的基础，成为现代设计师的摇篮，以至有人评价它是现代设计真正的开端。

包豪斯构成理论是社会科技发展的必然产物，欧洲的产业革命为它的产生奠定了强大的物质基础。社会变革是新思想、新观念的催化剂，英国的产业革命在由手工生产转向机械化生产的过程中，受到传统观念的影响，导致产品外观设计与产品的材料、工艺、结构、功能之间的矛盾急剧加深。包豪斯以它敏锐的设计思维，有针对性地提出了以下三个基本观点。

（1）艺术与技术的新统一。

（2）设计的目的是人而不是产品。

（3）设计时必须遵循自然和客观的法则来进行。

包豪斯在教育的实践中强调教育的主体，即学生。培养学生的实际动手能力，将动手和动脑的训练贯穿于设计的全过程。基于这种指导思想，它还强调不仅要培养学生独立的设计能力，更重要的是要培养学生的创造力。在构成学框架内确定这些目的和任务，其影响意义是深远的，如包豪斯设计学院外景（图1-8）。此建筑群由著名建筑师格罗皮乌斯设计，建于德国德绍市。它由教学楼、实习工厂和学生宿舍三部分组成。空间布局的特点是根据使用功能组合为既分又合的群体，既独立分区，

包豪斯设计学院
【视频】

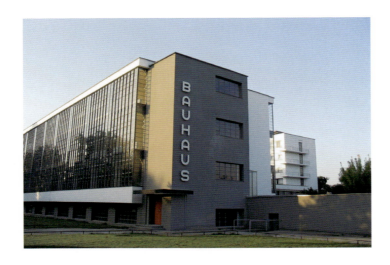

图1-8 包豪斯设计学院外景

又方便联系。教学楼与实习工厂均为四层，占地最多。宿舍在另一端，高六层，连接二者的是两层的饭厅兼礼堂。居于群体中枢并连接各部分的是行政、教师办公室和图书馆。建筑占地面积为2 630平方米。这样不同高低的形体组合在一起，既创造了在行进中观赏建筑群体给人带来的时空感受，又表达了建筑物相互之间的有机关系，更体现了"包豪斯"的设计特点：重视空间设计，强调功能与结构效能，把建筑美学同建筑的目的性、材料性能、经济性与建造的精美直接联系起来。这座校舍和包豪斯的教学方针与方法均对现代建筑的发展产生过极大的影响。

6. 解构主义

解构主义起源于20世纪60年代的法国，这个名词是从"结构主义"中演化而来的。结构主义理论是一种社会学方法，其目的在于给人们提供理解人类思维活动的手段，解构主义的实质是对结构主义的破坏。解构主义的代表作拉·维莱特公园，如图1-9所示。

图1-9 拉·维莱特公园

拉·维莱特公园由建筑师屈米（Bernard Tschumi）于1982年设计，是纪念法国大革命200周年在巴黎建造的九大工程之一。

拉·维莱特公园占地面积约55公顷，分为南区和北区，南区以艺术氛围为主题，北区则展示科技与未来的景象。公园以点、线、面三种要素叠加，相互之间毫无联系。点就是26个红色的景物，有些仅作为点的要素存在，有些则作为咖啡吧、手工艺室之用。线的要素有长廊和一条贯穿全园的小径，这条小径联系了公园的十个主题园，也是公园的一条最佳游览路线。面的要素就是十个主题园，包括镜园、恐怖童话园、风园、雾园、竹园等。

立体构成【视频】

1.1.2　立体构成的概念

立体构成也称为空间构成。立体构成是用一定的材料，以视觉为基础，以力学为依据，将造型要素按照一定的构成原则，组合成美好形体的方法。立体构成概念图例如图1—10所示。

立体构成所创造的形态具有二维空间所无法替代的厚重感和分量感，因其存在真实性和展示性，从而具备了可信性与观瞻性。设计者因享有全方位的造型空间和展示空间，使得造型的创作具有较大的施展空间，并且更具有挑战性。人们也能多视角地观察、感受和欣赏到各式各样的三维空间形态，体会和享受立体造型带来的审美情趣及实用功能。

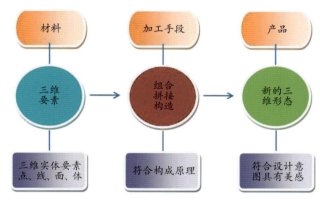
图1—10　立体构成概念图例

1.1.3　立体构成的概念特征

立体构成的过程是一个由分割到组合或由组合到分割的过程。在这个过程中，任何形态都可以还原成点、线、面，而点、线、面又可以重新组合成任何形态。

立体构成的探求包括对材料形体、颜色、质感等心理效能的探求和材料强度、加工工艺等物理效能的探求几个方面（见表1—1）。

表1—1　立体构成组合成的新的形态

	形体	
	颜色	心里效能探求
立体构成组合成的新的形态	质感	
	空间规律	
	材料强度	物理效能探求
	加工工艺	

1.2 立体构成的教学目的和内容

1.2.1 立体构成的教学目的

立体构成作为研究学习形态塑造规律的方法之一，其教学目的是使学生掌握如何运用立体造型中的点、线、面等基本元素，按照构成规律和法则去组成不同的立体造型，探讨更多的组合形态，并在材料和空间的运用上展开广泛的探讨和研究。立体构成探讨的是在空间中物体的形态的本质，其中所阐述的各种属性及其相互之间的关系，正是我们需要了解和掌握的。

立体构成课程以立体造型的创作训练为主，培养学生建立一种全新的造型观念，抓住物质形态的基本特征，把握各种材料加工的表现技巧，培养对立体形态的想象力和概括能力，并能用心体会在立体构成过程中获得物理、生理、心理、材料和工艺等众多方面的经验和感受。从美学的角度出发，将立体构成的知识融入设计案例，有助于从基础构成向设计创作的递进，架起基础和设计之间的桥梁。

1. 培养造型的构思能力

造型的构思能力包括形象思维和逻辑思维两方面，有助于提高学生分析问题和解决问题的能力，解决学生遇到问题无从下手、思路狭窄，或过于依赖参考资料的不良学习方法。

以色列鞋子设计师kobi levi，他设计的作品每一件都像是雕塑艺术品（图1-11）。每一款鞋都是由kobi levi亲自设计并手工完成，作品中涵盖了许多主题，很多造型的灵感来源于生活中的用品、动物、水果等。

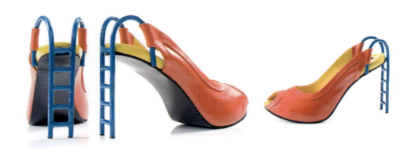

图1-11 kobi levi的设计作品

2. 培养立体感觉

立体感觉是对形的体量把握，这与平面的感觉完全不同。平面形态是依靠轮廓去把握的，一个平面只能决定一个轮廓，却不能决定一个立体形态，但是，同一个立体形态从不同的角度去观察，却能得到不同的形态。

一位加拿大的博主Folded Wilderness用薄薄的彩纸创造了一座栩栩如生的野生动物王国。他灵巧的双手和立体形态思维，赋予了"动物们"生命和灵性，如图1-12所示。

一个正方形，若把其画在纸上，其轮廓就固定下来了，它不会再有产生别的形状的可能性，如图1-13（a）。而对立体形态来说，一个平面的正方形投影并不能确定该立体的形状，它至少需要三个角度的投影才能确定其外观形状，如图1-13（b）所示。

立体与平面的区别在于，立体形态必须立得住，并有一定的牢固度，由此也可以说，美的追求必须建立在满足物理学重心规律和结构秩序的基础上。

3.提高表现技巧

在创造立体形态时要注意其各个角度的变化，此外，立体形态与空间存在密切的关系，在考虑立体形态的同时，还应该兼顾其空隙（空间）的变化。

选用不同材料，会对立体形态的视觉效果产生不同的影响，因此，合理选材才能更好地表现立体形态。相同的材料，如果采用不同的加工工艺，也会对立体形态产生不同的影响。

立体形态的结构均有其自身的规律性。结构即立体形态的构成方式，只有熟练掌握才能在设计中合理运用。技巧是经验的积累（熟能生巧）。立体构成是一个运用实际材料进行造型创作的操作过程，没有固定的方向性，因此会产生许多随机效果，及时把握这些偶然效果，才会迅速提高造型的表现力。目的是培养创造新形态、发掘美的形态的一种思维方法（模式）。

宠物食粮品牌Hill's Pet的广告系列如图1-14所示，透过日常家居生活的物件，例如，枕头、纸盒、扫把、毛巾、衣架等，制作出可爱的"宠物大冒险"照片，栩栩如生。

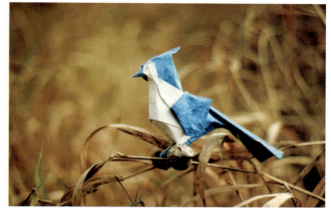

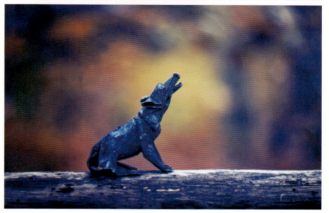

图1-12 FoldedWilderness的折纸作品

（a） （b）

图1-13 图例

图 1-14 宠物食粮品牌 Hill's Pet 的广告

1.2.2 立体构成的主要内容

学习立体构成的关键在于创造新的形态。提高造型能力，同时掌握形态的分解、对形态进行科学的解剖，以便重新组合。立体构成的原理和思维方法为我们提供了广泛的构思方案、为积累更多的形象资料，从中选优创造条件。

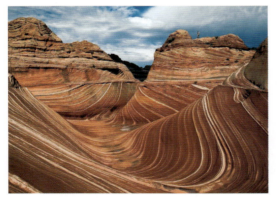

图 1-15 美国的"波纹岩"

对立体构成形态的认识是一个由浅到深，从自然形、变形、夸张到装饰形象，从提炼归纳到抽象形态的复杂过程。立体构成的形态可分解为点（块）、线（条）、面（板），都可以在自然形态中找到根据。天、地、日、月、山川、湖泊、花草……从宏观到微观，物象的形态而无所不在。例如美国亚利桑那州和犹他州交界处的波纹状的岩石带（图 1-15），这是一片经过 19 亿年地质作用由沙丘演变成的岩石结构。

1.3 立体构成的研究对象

立体构成的研究对象分为以下三个方面。

1. "构成"形态的基本要素

点、线、面、体、空间是"构成"的基本要素（图 1-16 至图 1-25），在三维空间使用这些要素进行构成和在三维空间有很大不同。因此，在立体构成中，对形态要素的研究仍然非常重要。

立体构成的主要内容【视频】

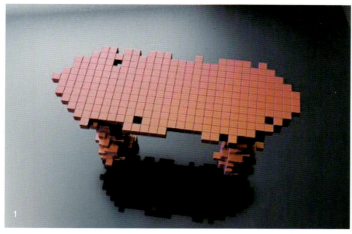
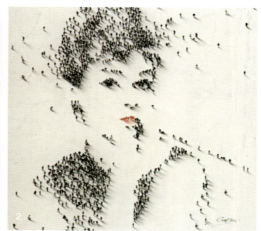
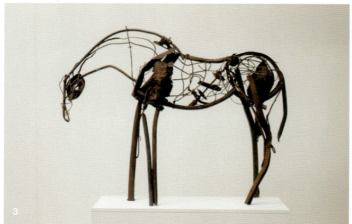
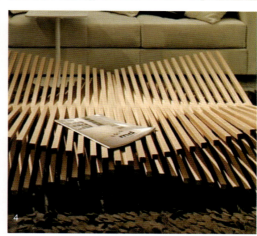

① 图1-16 点构成（一）　② 图1-17 点构成（二）　③ 图1-18 线构成（一）
④ 图1-19 线构成（二）　⑤ 图1-20 面构成（一）　⑥ 图1-21 面构成（二）

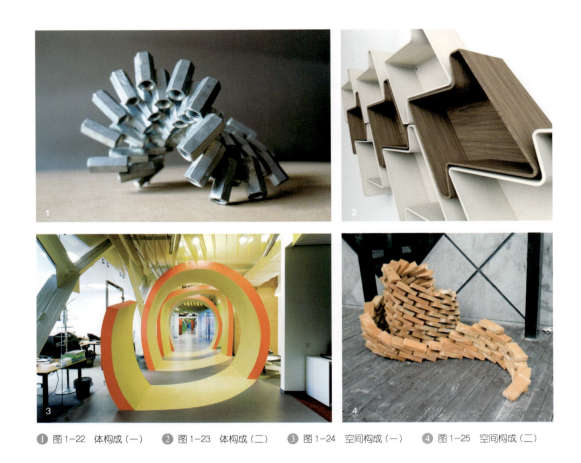

❶ 图1-22 体构成（一） ❷ 图1-23 体构成（二） ❸ 图1-24 空间构成（一） ❹ 图1-25 空间构成（二）

2. 制作形态的材料

制作形态的材料包括木材、石材、金属等（图1-26至图1-29）。

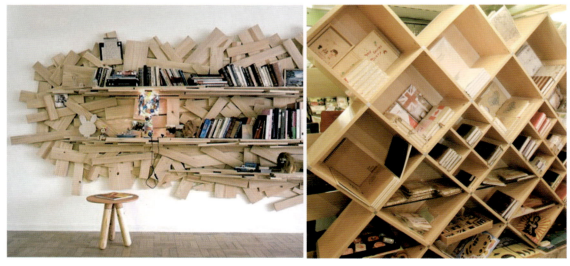

图1-26 木材

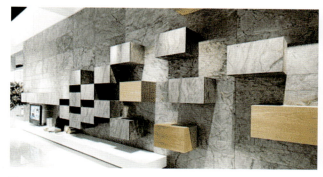

图1-27 石材

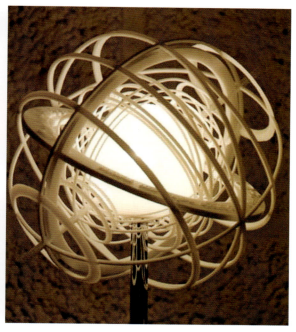

图1-28 金属(一)

图1-29 金属(二)

对制作形态的材料要加工以研究,是因为各种材料所具有的强度、重量、肌理、质感等特性都不同,例如,用植物纤维、石膏、黏泥制作成的同一外形的物体,其给人的感受和理解是不同的。几乎所有的材料都可以应用于立体构成。此外,不同的材料有不同的加工处理手段,材料所具有的独特性也会因加工机械的性能而决定其形状。因此,对材料的研究也是立体构成中的一个重要方面。

3. 材料构成过程中的形式要素

材料构成过程中的形式要素包括平衡,对称、对比、调和、韵律、意境等(图1-30和图1-31)。

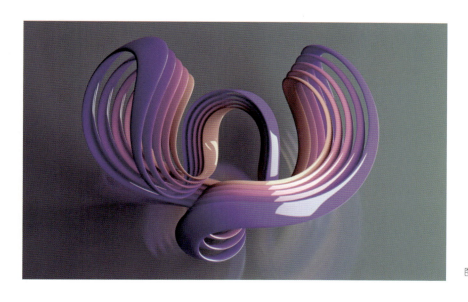

材料构成过程中的形式要素【视频】

图1-30 形式要素(一)

图1-31 形式要素（二）

运用点、线、面、体、空间等形态要素，可以创造出各种立体，运用各种材料可以赋予立体各种的特性，而构成之间的各种关系也是影响立体构成的重要因素之一。例如，各要素之间的主从关系、比例关系、平衡关系、对比关系等，都关系到立体构成的视觉效果和优劣评判。

1.4 立体构成的学习方法

学习立体构成，需要我们抱有坚定的信念和开拓精神，从立体造型的特点出发，不断训练空间转换能力和立体想象能力，培养对形体的概括、提炼和联想能力，这就要求学习者应该具有敏锐的造型意识和恰当的表现方法。

1.4.1 想象力的训练

在立体构成的研究和学习中，要想成功地将平面的形转化为立体的态，没有丰富想象力是无法实现的。具有创新意识的想象力是完成立体构成作品的基本能力，我们需要通过认真的观察生活中的事物，以及对基础造型的学习训练，提高自己由平面的思维方式进入立体的空间转换能力和立体想象能力。

缺少时空观念是立体空间创造的障碍，尤其是在已经形成了多年固有的二维思维习惯后，很多学生很难突破平面的思维意识。

线的运用【视频】　　作品欣赏【视频】

导入案例

想象力测试的抽象画，在这幅图（图 1-32）中，你看到了什么呢？

对于孩子们来说，他们通过这幅图看到的东西千奇百怪，可以是小动物、饼干、游乐园等。而对于成人呢？给出的答案往往就是"人脸""人头"充其量是说像是"两个人面对面亲热"。其实，想象力测试，本身是没有标准答案的。然而，孩子们想的是天马行空，而成人则是在找寻标准答案或者最接近真相的答案。

如果我们将案例图缩小，就会明白抽象画不过是玛丽莲·梦露的脸变形而成的。但是，我们应该清楚一件事，测试的是想象力，而不是让你去寻找标准答案，如果你怀揣着寻找标准答案的心理，那么你的想象力就约等于零了。

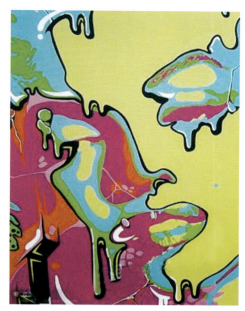

图 1-32 抽象画

理论上，我们随着阅历的逐渐丰富，想象力也该越来越丰富。然而事实上却正相反，成年人的想象力却极度匮乏，并且还会按照自己固有的方式执着的寻求"标准答案"。

1.4.2 学会观察

观察能力是进行一切视觉活动的必备条件，对自然的观察，实质上是对自然物象存在形式的本质进行有意识的观看和全方位的观察，并借此获得对对象结构性质的完整认识和整体把握，从而达到对形体的体验，使我们获得对自然的独特感受能力。通过对结构的分析，我们的思维就会产生创意性的想象，从而为进一步的构想和设计奠定基础。想象力与创造力就是对自然的内在规律的认识和对于形体结构的创意的理解。

导入案例

通过细致的观察比较，找出下面两幅图（图 1-33）的不同之处。

图1-33 通过细致的观察比较，找出两幅图中的不同之处

1.4.3 形体抽象想象力的培养

抽象能力的培养，可以避免具体材料带来的局限和束缚。现代设计师、艺术家们都认为，所有形体都可以还原成圆球、圆锥和正方体三种基本的抽象形，这三个抽象形的平面投影分别是圆、三角和方形。我们可以通过对纯粹的几何形态各要素之间的构成关系的研究，来培养自己的抽象能力。

除了对于几何体抽象获得之外，还可以从具体物象中获取。视觉形象本身蕴含着潜在图形的刺激，当我们不以常规的视角观察物象时，便会得到新的视觉形象，而且新的视觉形象会生出众多的独特的成分来，给创作带来更多的可能性。

（1）不从特定的视点位置观察，而是更换视点位置即观察物象的另一面。

（2）观察物象的内部、隐藏的现象。

（3）不以自然人的眼睛观察，利用复印机等仪器将物体放大若干倍，使其呈现独特的一面。

由此，我们能得到新的视觉意象。一些平时熟视无睹的物倒在特殊的视觉条件下会出现不同寻常的效果，对象的某些成分从原有的意义中解体出来，而在我们的想象中变得突出、活跃，开成独具意义的新的视觉刺激，并由原来的具体进入了抽象的过程，达到非对象的效果。

苏格兰的名为Adele Enersen的母亲为她的孩子Mila拍摄了这组名为《Mila的白日梦》的照片（图1-34）。这位母亲趁Mila睡着的时候，利用身边的素材以及对平面创作的技巧，运用丰富的抽象想象力，创作出一幅幅不同的场景。

图 1-34 《Mila 的白日梦》

1.4.4 立体构成中形的寓意

不同形的质感、比例关系会给我们带来不一样的视觉和情绪感受。例如，弧线给我们带来的圆润柔美的感觉，而直线则给我们单一呆板的感觉；细线让人感觉纤细，粗线让人感觉粗犷，等等。我们可以通过比例程式训练来获得这种量感能力。

每个形体在特定的文化背景中都具有特定的含义，这种含义建立在认知空间、风俗、习惯等约定俗成的关系上，对这些形体语意的学习、探讨、也会对立体构成的学习带来很大的益处和丰富的灵感。

1.4.5 灵感的捕捉

灵感并非凭空而来，实际上，灵感是指暗伏于创作者个人意识中的一种独特的心理状态和思维活动，也是一种极具创造性的能力。它出现在极度的思索过程中，也只有在思索中才能使灵感在某个偶然的情景之中突然显现出来。即使灵感有时似乎是在无意之中，但这无意却是创作主体长期思考、探索、实践所形成的一种潜意识。

任何一种灵感都是创作主体在思考、探索中的顿悟实现，创作主体某一心态意向表达欲望的程度越强，就越逼近灵感出现的境界。

1.4.6 材质和结构的训练

不同的材料，不同的组合均会带来不同的立体造型。通过加深对材料特性的认识，合理地选择

和使用材料，研究结构形式中的内在联系和规律，进行形与形之间的协调统一训练，才能提高造型动手能力。

小知识：常用立体构成材料知识

1. 橡皮泥

橡皮泥可塑性较强，可以反复修改使用，可用于点、线、面、体等任何造型的立体塑造。

2. 石膏

石膏粉用水进行调和，加工塑造较容易，且价格低廉，是立体造型的常用材料。

3. 木材

木材是具有质地柔软、体轻、容易加工的材料。世上没有两块完全一样的木材，因此，用木材进行的立体构成的创作，其作品具有独一无二的特性。

4. 金属

在立体构成学习中，需要使用金属材质时，大多会选用价格低廉，延展性好，耐拉伸、剪切和弯曲的各类铁丝、铁皮等材料。

5. 纸张

由于纸具有较好的可塑性，易定型，切割方便等物理特性，且价格便宜。所以纸是立体构成研究中很好的面材料。

6. 塑料

在立体构成设计制作中，目前使用较多的是 ABS 板和 PVC 管。加热后，可利用其可塑性强来进行加工。

7. 布绳

布绳材料是软性材料，可以构成软雕塑造型。

本章案例欣赏

1. 材质和结构案例

阿什比的命运是整个工艺美术运动的一个缩影，他是一位有天分和创造性的银匠，他主要设计金属器皿（图1-35）。这些器皿一般用榔头锻打成形，并饰以宝石，能反映出手工艺金属制品的共

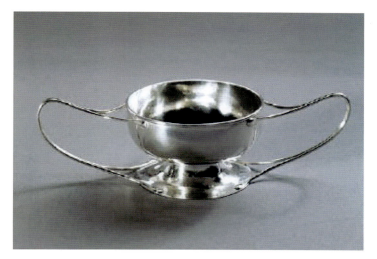

图1-35　阿什比作品《带长柄的银碗》

同特点。在他的设计作品中，采用了各种纤细、起伏的线条，被认为是新艺术的先声。

2.形体抽象案例

如图1-36所示，马腿直线型的设计棱角分明，刚劲有力，突出了马的英勇与高贵。马身和马尾所呈现的柔美弧线则表现了马的圆润和温顺。马身的剖面内层采用镀金处理，与外部黑冷的青铜形成反差、对比，突出了马的内蕴丰富，才美而不外现。别致的无首设计更强调了马对主人的忠诚，以及注重内在力量胜于首部外表的理念。

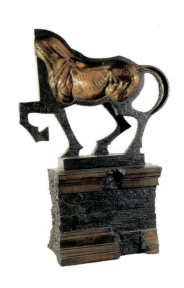
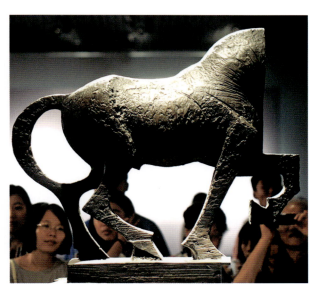

图1-36　苏比拉克作品《骑士》

图1-37是巴塞罗那的圣家族教堂,这是一座极有个性和感染力的建筑物,着重展现耶稣降生的内容,并装饰有不少令人联想到生命的元素。受安东尼奥·高迪的自然主义风格影响,雕刻作品大量采用了自然景观和图像,各自都表现着自己的特质。

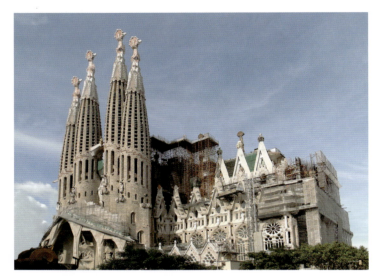

图1-37　安东尼奥·高迪作品　圣家族大教堂

3.灵感的捕捉案例

雕塑家安迪·高兹沃斯因其作品中所表现的自然和谐的理念而闻名全球。他所关注的创作对象包括冰、石头、树木、大海、溪流及河江。大自然即为他创作的灵感之源。他为拉菲古堡创作了名为"黑洞"的作品(图1-38),对于他来说世界正是开创于此。

苏州博物馆如图1-39所示,屋顶之上立体几何形体的玻璃天窗设计独特,借鉴了中国传统建筑中老虎天窗的做法并进行改良,天窗开在了屋顶的中间部位,这样屋顶的立体几何形天窗和其下的斜坡屋面形成一个折角,呈现出三维造型效果,不仅解决了传统建筑在采光方面的实用性难题,更丰富和发展了中国建筑的屋面造型样式。

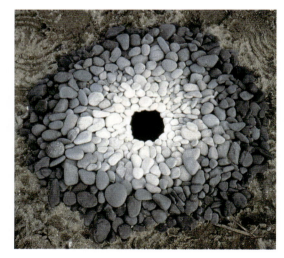

图1-38　安迪·高兹沃斯的作品《黑洞》

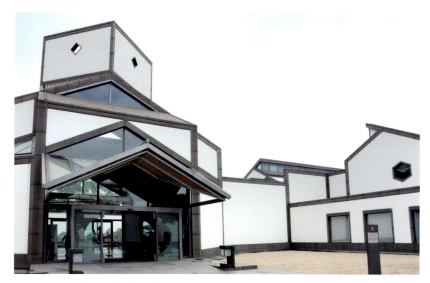

图1-39　贝聿铭作品　苏州博物馆

4.形态和材料案例

　　毕尔巴鄂古根海姆博物馆（图1-40）的引人之处在于它的外形设计。从外表看，与其说它是个建筑物，不如说是件抽象派的艺术品。它由数个不规则的流线型多面体组成，上面覆盖着3.3万块钛金属片，在光照下熠熠发光，与波光鳞鳞的河水相映成趣。尽管建筑本身是个耗用了5 000吨钢材的庞然大物，但由于造型飘逸，色彩明快，丝毫不给人沉重感。

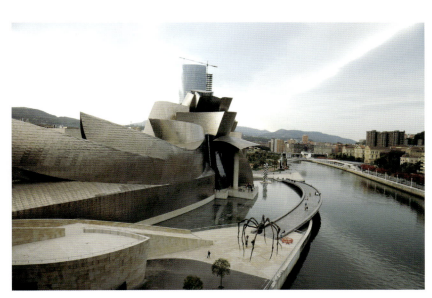

图1-40　盖里作品　毕尔巴鄂古根海姆博物馆

古希腊首都雅典卫城中的帕特农神庙（图1-41）。建于公元前447—前432年，是古希腊多立克式建筑的最高成就，是古代建筑艺术杰作。建筑师为伊克蒂诺斯和卡利特瑞特，主要建筑师为菲迪亚斯。帕特农神庙处于卫城最高点，东西端各有8根多立克式柱，两侧另有17根柱，立于3级无柱础台基上。东端为主要入口，经前廊入神殿，殿内供奉雅典娜立像。

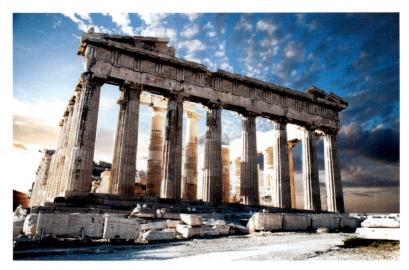

图1-41　特农神庙

思考与练习

思考题目：二维转三维练习

内容与要求：

1. 在10cm×10cm的正方形纸面上画出直线状的切线，然后利用切线折叠、弯曲、引拉，使平滑的纸面造成凹凸变化。

2. 利用形式美法则，使之符合对立统一的规律。

3. 做工精细，美观。

4. 不切多折、一切多折、多切多折各做三个。

5. 装裱在黑卡纸上。

第二章 形态要素

教学目标

1. 学习点、线、面、体的构成概念及应用。

2. 学习空间的构成概念及应用。

3. 构成要素：色彩、肌理。

教学要求

知识要点	能力要求	相关知识
立体构成形态要素的概念	(1) 了解点、线、面、体的构成概念及应用 (2) 了解色彩在立体构成中的运用 (3) 了解肌理的概念及应用	立体构成形态要素理论
形态要素的教学目的和内容	(1) 理解点、线、面、体是构成的基本元素 (2) 了解立体构成中的点、线、面、体与几何学中的点、线、面、体的差异，以及它们与平面构成中点、线、面、体的差异 (3) 了解色彩是立体构成中十分重要的要素，了解构成中物体本色的应用及人为处理色的应用 (4) 了解肌理的概念和肌理的运用 (5) 了解立体构成中空间的概念，了解空间与形体的联系	点、线、面的基础理论
形态要素的对象	(1) 了解形态要素的研究方向 (2) 了解立体构成形态要素研究对象之间的相互关系	形态要素与对象之间的关系
立体构成形态要素的学习方法	(1) 想象力的训练 (2) 学会观察 (3) 有机形态的获得 (4) 形体抽象想象力的培养 (5) 灵感的捕捉 (6) 材质和结构的训练	立体构成的材料

基本概念

立体构成中，形态要素的研究很重要。形态不等于形状，它是指立体物的整个外貌，由无数个角度、体面所构成的一个完整的概念体。如果对自然界各种形态稍加注意，从微观到宏观，还涉及造型与环境之间的空间形态关系。对形体的认识、观察和研究过程中，须建立新的观念。不能把观察研究的对象和观察者本身看成是各自孤立的、静止的个体，而要把两者看作是不断运动的、相互关联的组合体。

2.1 点

2.1.1 点的概念

点是呈现一切视觉效果中的最小状态，在几何学上，点只代表位置，没有长度、宽度和厚度。它存在于线段的两端、线的转折处、三角形的角端、圆锥形的顶角等位置。立体构成中的点不仅有位置、方向和形状，而且有长度、宽度和厚度，如图2-1和图2-2所示。

在立体构成中，不可能存在真正几何学意义上的点，而只能是一种相对的比较，是一种最小的视觉单位。

点的构成，可因点的大小、点的亮度和点之间的距离不同而产生多种变化，并因此产生不同的效果。

图2-1 泰国灯具创意设计

图2-2 构成效果

2.1.2 点立体的视觉特征

点活泼多变,是构成一切形态的基础,具有很强的视觉引导和集聚的作用。在造型活动中,点常用来表现强调和节奏,如图2-3所示。

2.1.3 点的立体构成方法

在立体构成中,点通常以单点、两点、多点的形式出现,而多点可以表现出更复杂及空间层次更丰富的立体构成。所以点的构成主要以重复点的构成、连续点的构成和聚集点的构成这3种方式来表现其魅力,如图2-4所示。

1. 重复点的构成

重复点的构成指的是将立体物中的某一个元素按原样进行复制再运用,当这些点达到一定数量时,便会产生复杂的视觉效果。重复点的构成方式运用范围非常广泛,如行为艺术、家居设计、包装设计,如图2-5所示。

2. 连续点的构成

连续点的构成是指点通过并列、靠近等方式进行连续性排列,这种方式能够引导视觉移动,给人一种"多点产生线化"的错觉,如图2-6所示。

图2-3 构成效果

图2-4 点的立体构成设计

图2-5 构成效果图(一)

图2-6 构成效果图(二)

3. 聚集点的构成

当一个空间中的点数量聚集较多时，便会产生一个形。聚集点的构成就是利用点的聚集作用来构成一个物象的，同时也能表现出点聚集后所产生的强大力量。点的数目越多、越密，就会产生繁体的面化现象，所以说点是面的基础，如图2-7和图2-8所示。

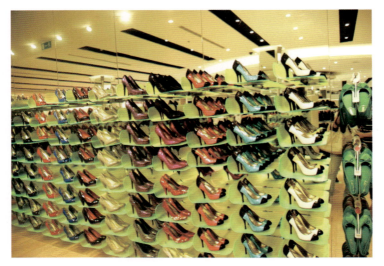

图2-7　鞋子的凝聚力

图2-8　构成效果图（三）

2.1.4　点立体的作用

点立体的作用包括如下三个方面。

（1）通过集聚视线而产生心理张力。

（2）引人注意、紧缩空间。

（3）产生节奏感和运动感，同时产生空间深远感，能加强空间变化，起到扩大空间的效果。

点立体的作用【视频】

2.2　线

2.2.1　线的概念及基本理论

在几何学中，线是由点的运动轨迹形成的。线从形态上大致可分为直线（包括水平线、垂直线、斜线和折线）和曲线（包括弧线、螺旋线、抛物线、双曲线及自由曲线）两大类。

在立体构成上，虽然不同于几何学意义上的线，但只要物体的长、宽、高中有一个尺寸明显大于其他尺寸，并且与周围其他视觉要素比较，能充分显示出线的特征的都可以视为线。或者可以理解为，立体构成中的线是相对细长的立体形。线是构成空间立体的基础，线的不同组合方式，构成千变万化的空间形态，如图2-9所示。

2.2.2 线立体的视觉特征

线材料本身都不具备占有空间、表现形体的特性，但是，通过它们的弯折、集聚、组合，就会表现出面的特性；通过它们组成各种面并再次组合，就会形成空间立体造型，如图2-10所示。

2.2.3 线的立体构成方法

线的立体构成方法主要分为线框构成、线层构成和软线构成，虽然他们在结构和材料上有一定区别，却都是线的立体构成的基础。

1. 线框构成

所谓线框结构，就是将不同材质、不同形态的线状物品进行组合，形成另一个物品的框架结构。

2. 线层构成

线层构成就是指线通过上下、左右等层次变化，形成一个具有层次感的构成品。通常这种构成方式有规可循，能清晰地反映出构成的层次变化。线层的构成形式除了在设计、艺术等领域中可见外，它也反映在自然中，或许这正是引发设计师和艺术家创作灵感的来源，如图2-11所示。

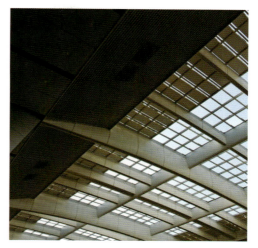

图2-9 房顶构架

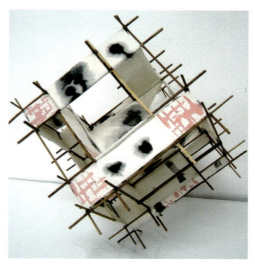

图2-10 线构成的作品

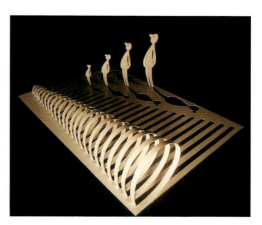

图2-11 线层构成效果图

3. 软线构成

软线构成又称为软质线材的构成。软质线材具有较好的柔韧性和可塑性,但是受自身支持力的限制,所以通常要依附于其他材料进行搭配、组合,如图 2-12 所示。

软线构成可以采用毛、棉、丝、麻等软质线材来进行构成设计,这些软质材料构成的设计品虽然没有硬质材料构成的作品强硬,但往往会带来意想不到的效果,如图 2-13 所示。

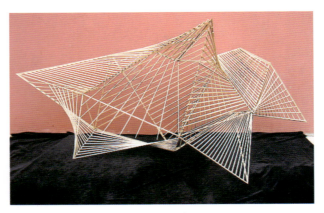

图 2-12 构成效果图

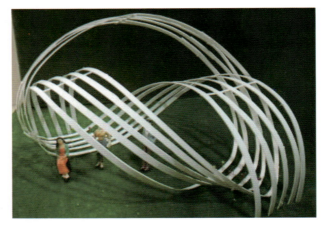

图 2-13 软材质构成效果图

软线构成【图片】

2.2.4 自由组合框架

自由组合框架是采用形态类似的独立线框进行自由组合。在自由组合框架的构成中,既要注意各个线框的角度变化,又要使线框之间形成呼应关系。框架应有整体感,结构应稳定,充分体现空间的合理分割,如图 2-14 所示。

图 2-14 烛台 T8 / 比埃罗·德·维基(意大利)

2.3 面

2.3.1 面的概念

面是介于线与块之间的元素，它是由长、宽二维空间的素材构成的立体造型。面的感情含义是平薄而且具有扩延感，面材所表现的形态特征也具有平薄和扩延感。观看面的方向、角度不同，会产生不同的感情含义。比如面材从正面的切口方向看，有近似线的感情含义；然而从非切口的那些角度观察，却给人以近似块的感情含义。用面材构成的空间立体造型比线材有更大的灵活性，其实际功能也比线材更强。在二维空间的基础上给面材增加一个深度空间，便可形成空间的立体造型，如图2-15所示。

图2-15 纸拼接成的艺术品

2.3.2 面的立体形态构成方法

面与面的组合可以形成丰富的肌理效果，面的立体构成足以说明这一切。面通过层面构成和曲面构成两种立体构成方法，能够从视觉上给人充实感。如今，面的构成已被广泛运用在商业领域中，如包装设计、模具设计、产品设计等，如图2-16所示。

图2-16 模型设计中的线面构成

1. 层面构成

层面构成指的是采用具有明显差异的实物构成上、下的结构关系，如图2-17所示。

2. 曲面构成

要了解曲面构成，首先要了解什么是曲面，曲面是指在特定的条件下，一条线在空间内连续运动产生的轨迹。而曲面构成便是运用这样的轨迹进行的立体式设计，曲面构成的物品具有柔美和数理性的秩序美感，如图2-18所示。

图2-17 个性书籍绘图

图2-18 木雕艺术品

面构成【视频】

3. 半立体构成

半立体构成是指没有创作物理空间的构成方法。半立体又称之为二点五维构成。是在平面材料上进行立体化加工，使平面材料在视觉和触觉上有立体感。

半立体构成的材料多为纸张、塑料板、有机玻璃、木板、泡沫板、石膏等。具有平面感的面材（如纸张）转变为具有立体感，是源自深度空间的增加。而折叠、弯曲及切割拉引都可以使深度空间增加，所以，半立体的主要构成方法是折叠（直线折叠、曲线折叠），弯曲（扭曲、卷曲、螺旋曲），切割（挖切、直线切割、曲线切割），如图2-19所示。

图 2-19　半立体构成效果图

4. 层面排列构成

面本身占有的空间较小，体量感也较弱，但是通过一定的堆积、排列可增加它的空间量感。层面排列是指若干面形在同一平面上进行各种有秩序的连续排列。基本面形可进行变化，如由大到小、由方变圆、由曲变直、由宽变窄等，并可通过改变面材的基本形态（如直面、曲面、折面）及面的不同形状，使面的排列构成更加丰富。面材的排列方式有渐变、放射、旋转等，排列时应注意其秩序性、节奏感和韵律感，如图 2-20 所示。

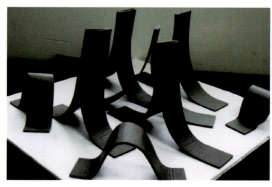
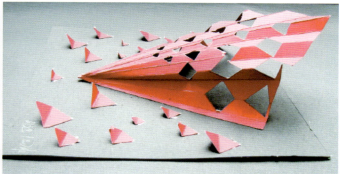

图 2-20　层面排列构成效果图

5. 板式插接构成

板式插接构成是将面材裁出缝隙，然后相互插接，主要是靠面与面的相互钳制来维持整体形态。插接口可根据设计需要来确定宽度和深度，插接的基本单元形可分为几何形和自由形。插接的形式可分为几何形体的插接和自由形体的插接。几何形体的插接又分为断面形插接和表面形插接。断面形插接是将几何形体分割成若干断面，并将这些断面通过相互插接构成几何形体。在表面形插接中，所有多面体的基本形都可以换成插接面。插接的方法比较简单，只需要注意插缝的形状，尤其是较厚面材的插接，需要适当作一些变化。自由形体的插接是用一个单位面形进行自由的插接，创造出丰富的立体效果，如图 2-21 所示。

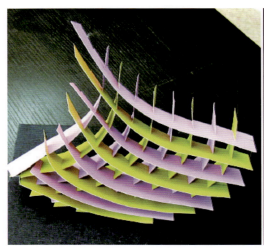

图 2-21　板式插接构成效果图

6. 柱式构成

柱式构成是面立体构成中较为常用的一种造型样式，其构成的基本方法是将平面围绕中心轴进行折叠弯曲，并把起始边粘接在一起。它是通过对面的刻画、切割与折曲所构成的围合空间立体造型，一般为透空体。

因折叠加工方法不同，构成的柱体一般分为棱柱和圆柱。棱柱是由若干平面和棱线围合而成，至少要有三个平面才能构成棱柱。柱体式结构的变化方式主要有柱端变化、柱面变化和柱面的棱线变化。无论是哪种处理方法，都应注意变化的规律性，合理运用各种形式美法则，避免孤立、突兀，如图 2-22 所示。

图 2-22 柱式构成效果图

7. 单体集聚构成

单体集聚构成是指用单体按照设计师的设计意图灵活地组合在一起，构成一种带有独立性的立体造型。这类作品具有设计的性质，其造型一般都尽可能求得完整，并可表达某种意图，有些作品还可以直接作为创作设计的构图稿，如图 2-23 所示。

图 2-23 单体集聚构成效果图

2.4 体

2.4.1 体的概念

体是立体形态设计最基本的表达方式，是以三维度的有重量、体积的形态在空间构成完全封闭的立体，如石块、建筑物等，如图2-24所示。

体构成【图片】

图2-24 创意立体音响

2.4.2 体的形态特征

体元素具有多种形态，如立方体、圆球体、椎体、柱体等。这些形态的"体"都具有空间感，其中体元素的内部构造称为内空间，而实体外部的环境称为外空间，所以立体元素通常会给人一种厚重、稳定的感觉，如图2-25所示。

图2-25 装饰物品设计

2.4.3 体的立体形态构成方法

体元素的立体形态构成方法主要有几何多面体构成、多面体的群化构成、多面体的有机构成及自然体的构成四种形式。

1. 几何多面体构成

有若干个多边形组合在一起的几何体称为几何多面体，通常由 4 个或者 4 个以上的立体元素构成，具有丰富的层次感和多角度观赏性。几何多面体的构成实例，可以说是数不胜数，有建筑物、产品等，它们的诞生为人们的生活提供了更丰富的视觉享受，如图 2-26 所示。

2. 多面体的群化构成

多面体的群化构成指的是形状各异的多面体通过组合，进行有规律的变化。多面体的群化可以创造出丰富的视觉效果，同时能感觉到"体"的凝聚力。多面体的群化构成能使各个设计元素之间在产生对比美的同时，也具有平衡、稳定立体构成的作用，甚至使它们产生节奏和韵律美，如图 2-27 所示。

图 2-26　多面体的香水包装

图 2-27　多面体群化构成

3. 多面体的有机构成

以某多面体为基础，其他各个部分的构成体与其产生相互协调、相互联系的关系，这样的体元素组合称为多面体的有机构成，如图 2-28 和图 2-29 所示。

4. 自然体的构成

所谓自然体，是天然形成的形体。自然体的形成与发展有其自身的规律和特性，它们存在于自然界中，有别于人工制造和培育出来的形体。体的立体组合构成就是将具有长、宽、高的元素进行立体的构造，使体元素展现更深层次的构成效果，如展示设计、舞台美术设计等，如图 2-30 和图 2-31 所示。

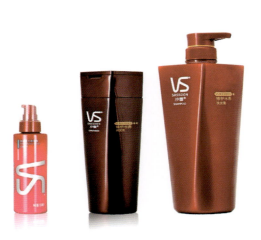

图 2-28 产品包装

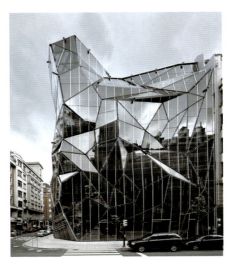

图 2-29 多面体的有机构成

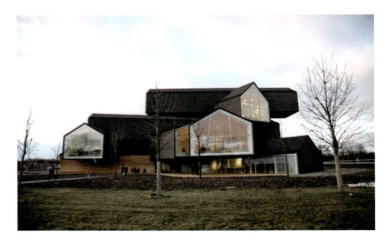

图 2-30 自然体构成

图 2-31 建筑的立体组合构成

2.5 空间

2.5.1 空间的概念

流水别墅【图文】

现代的立体构成教育不单纯局限于一个物体本身，而是在描述一个环境与物体的关系。所谓的环境就是一个空间概念，包括物理空间和心理空间。每一件作品都应在造型存在与环境对话中给人视觉、听觉、嗅觉等全方位的感受。如同一件雕塑作品或建筑一样，它们的存在应考虑到与周围环境的呼应，它的美也因空间的自然状态或人为的雕琢而变得更加灿烂，如图2-32和图2-33所示。当今，人类加强了对环境的保护，在设计方面向往一种人与自然协调发展的空间环境，这种形式在设计中被广泛推崇，例如，美国著名建筑设计师赖特设计的流水别墅，充分利用地形、水体等自然环境，依山傍水，造型独特，做到了建筑主体与自然环境的完美结合，建筑形态不是刻意强加于环境，而是自然成长于环境，是形态与空间环境相互依存的一个典范。

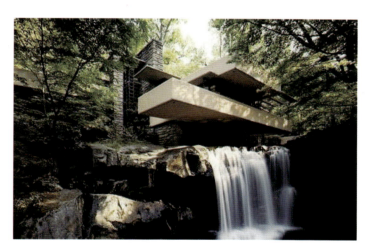

图2-32 流水别墅

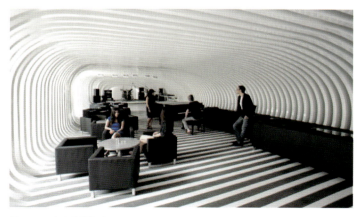

图2-33 室内空间构成

2.5.2　形态存在于空间中

在中国,"天人合一"是传统哲学和审美思想的基本精神,这体现了一种自然、和谐、亲密的关系,即"意"和"境"的高度统一,这样的"统一"也就是我们在立体构成设计当中应该强调的完整性之一(图2-34和图2-35)。

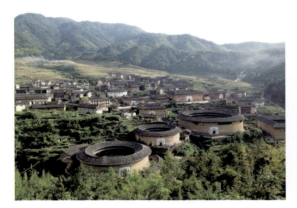

图2-34　福建土楼的外部结构

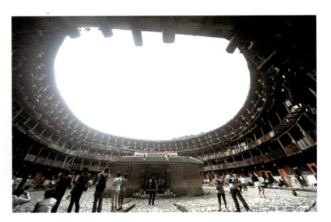

图2-35　福建土楼的内部结构

在教学的过程中,我让学生在构思方案的时候就必须考虑它的环境因素,它应该放在一个什么样的环境中,通过什么方式来使主体形态更加完整和耐人寻味。可以是通过灯光明度和色彩的变化来加强它的空间感,也可以是环境与主题形态的反差形成对比,加强了它的独特性,还可以是投影和形态主体的大小、方向变化加强了它的表达。这一切都会发生相应的视觉反应,这种感受是空间的、全面的。因此,在立体构成教学中,我除了让学生了解最基本的知识外,还有一个较大的作用,即在展厅给每个学生分割一块空间,或自己根据想法选择满意的位置来进行方案的构思和创作,这样在创作前就给了学生一个空间的概念,并始终伴随在他们的创作过程中。另外,在命题时,给学生一个较宽泛的题目,比如生命、梦等题材,运用所讲的知识和自己的观念完成从草图到最终定稿制作的整个设计过程。采取以三人为一组的形式,既可以集思广益,又加强了学生的团队合作精神。通过这样的训练,学生的积极性很高,效果也很好,设计思维也得到了很好的拓展与提高。

从专业角度来讲,空间并不被认为是设计的元素,但它对于理解设计的概念是如此重要,所以应该把它作为我们整体设计的一部分来考虑。在平面设计、环境设计等专业中,空间被认为是设计成败的关键因素之一。因此,在立体构成中的空间体验就显得尤为重要,会为日后的专业训练打下了坚实的基础。

2.5.3 非物质空间

在现代，人们对空间的概念不仅仅局限在三维空间当中，把人的意识形态也作为空间的延续。一件好的作品能让人产生无限的遐想和精神的满足，这种联想是不受空间和时间限制的。

在东方，中国人以一种感性的意识形态很早就意识到，要认识完整复杂的世界，必须要有一种精神的超越。在学习设计的初级阶段，最重要的是加强创意思维的训练和潜力的挖掘。立体构成是这个阶段关于空间的重要训练课程，我们把这种意识形态的观念可以作为客观的空间意识和主观的空间意识形态。客观空间是指我们的作品本身和所限定空间环境，这种形态是作者创造的和客观存在的。主观空间则起到一个互动的作用，即作品对观者的影响，例如，一个人在四周涂满红色涂料的屋子里面，会有一种很压抑、急躁的心理感受，这种感受便是主观意识形态的反映。它们的相互延伸便构成了"空间综合形态"概念。这种非物质空间的感受是对物质世界的延伸。

空间与时间是相对应的，当在同一空间中，时间发生变化时，空间就会出现叠加、多镜像的错综复杂的表达方式。在绘画作品《下楼梯的裸女》（图2-36）中能清楚地看到杜尚对于纯粹绘画语言的逐渐脱离。在这幅作品中，无论是用色、形体，还是笔触的运用，都充满强烈的绘画性和立体主义倾向，让人产生无限的想象。画家用有关速度的连续信息，把它归纳成整体来表现，造成了空间的"颤动"。这就使作品产生了主观能动性，并给予了观者接受和体会作品的无限空间。这种思维让我们在已经赋予的空间中更加强了一种意识延伸的空间，对立体构成的认识更加宽泛。

当我们处在同一空间和时间状态下，去看一件作品，我们可能会专注它的某一部位，这时，这个物体、景象就会从它周围的环境中突出、显现出来，变得渐渐扩张起来，而周围的物体、部位会退后、缩小。客观与主观是交替作用的，当主观要强调、要专注时，

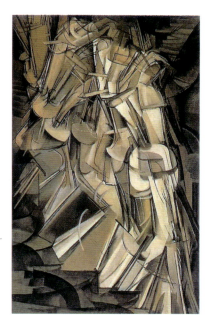

图2-36 《下楼梯的裸女》

视觉就会做出相应的放大调整。这就是艺术中的夸张，它构成了一种非物质空间的引导。所以，在立体构成教学中，我们始终强调构成的主体元素，它是一种视觉语言，是展开想象的一条途径。

想象对于形态而言，是对那些作品的感知和再现，是物质视觉到非物质感受的移动和延续，这也是我们在立体构成教学中希望学生能够体会的。

物质空间和非物质空间都是我们表达的内容，因为它是一个整体，是通过视觉、触觉、感觉等来面对的完整形态。在立体构成教学中，我们更多强调的是一种感性、一种思维方式。

非物质空间之镜像
【视频】

【阅读材料】发现故事：立体形态概况

1. 现代构成雕塑

（1）超现实主义（Superrealism）。二战之后，现代雕塑中超现实主义就像是黑暗之后黎明的曙光，照亮了艺术世界。众多的艺术家憧憬着神秘的诗歌、梦中的世界和弗洛伊德的潜意识境界。这些作品的特征是没有五官表情、朦胧状态和骨架式的构成。

（2）集合艺术（Assemblage）。美国的构成雕塑、废品雕塑在20世纪50年代起成为主要方向。评论家们把这种用现成品和废旧的材料通过组合装配而成三维作品，称为集合艺术。

（3）抽象表现主义（Abstract Expression）。取用战后废弃的金属材料雕塑造型的另一流派是抽象表现主义。抽象的艺术在美国20世纪60年代已成为文化的主流。艺术评论家肯定了这种纯形式美的价值，并称之为"前卫艺术"。

（4）动态艺术（Kinetie Art）。作为工业时代的回应，在金属构成雕塑的大潮中，动态雕塑也是其中一员。它们追溯并继承40年前的未来主义、机械美学。对新的工业文明、速度、空间、材料和运动形式注入了新的生命力。

（5）波普艺术（Pop Art）。由于抽象艺术的文化垄断已成为新的权威，针对这种抽象中的"自我"概念，波普艺术诞生了。

（6）极少主义（Minimalism）。它和波普艺术有异曲同工之处。它们都取消抽象艺术中的"自我表现"，用现成品来表现、强调作品中的"客观性"。唯一不同的是，波普艺术使用的是社会提供的图像，而极少主义拒绝社会图像在作品中存在。

（7）大地艺术（Earth Art）。极少主义艺术的另一个流派是大地艺术。它们将艺术搬出画廊和社会，安放在空旷的大自然中，使之成为巨大的、固定的地景。把艺术搬到荒野去的意义，首先是改变了以往艺术行为只是在博物馆室内封闭的空间里的观念，其次是让人们由现代世俗的社会，联想到原始宗教行为的神秘领域，旨在呼吁挽救环境和挽救祖先遗留下来的文化遗产。

2. 后现代装置艺术

如果说立体构成与现代构成雕塑有着直接的关系，那么它和装置艺术也有着间接的联系。

装置艺术（Lnstal Art）又称"环境艺术"，在当今的西方艺术中已成为艺术家们热衷于表现的形式。它广泛存在于公共环境和室内建筑中，又展示在美术馆、画廊和许多媒体上，还在许多高等艺术院校教学上占据着重要位置。它不受艺术门类限制，拥抱兼容造型之外，去表明人类的思想观念，已成为后现代艺术的象征。

超现实主义【视频】

波普艺术【视频】

后现代装置艺术【视频】

2.6 色彩

色彩是人类视觉的一种。人类所能看到的一切视觉现象都是由光线和色彩共同作用产生的。我们在现实生活中所看到的色彩实际上是一定光源下的色彩。牛顿用三棱镜发现了七色光。歌德认为"色彩是人产生的视觉感受和心理感受"。

英国心理学家格里高认为"色彩感觉对于人类具有极其重要的意义：它是视觉审美的核心，它深刻地影响着我们的情绪状态。"

2.6.1 色彩的三要素

色彩的三要素：色相、明度、纯度。

色相是指色彩的相貌，也就是表象特征，是由色彩的物理性质决定的。明度是指色彩的明暗程度，适合于表现物体的立体感。纯度是指色彩的纯净度、浓度、饱和度等，纯度越高，色相感越强。

佐腾（U-G-Sato）设计的儿童插图《阳光与雨水》，色彩的组合和简洁自然的形态激发了儿童丰富的想象力，如图2-37所示。

微笑是世界的语言，图2-38是佐腾（U-G-Sato）为微笑行动设计的公益海报。

图2-39为法国巴黎蓬皮杜国家艺术中心的指示牌。不同色彩的标牌代表不同的内容，使信息的传达更加快速，一目了然。

图2-37 《阳光与雨水》

图2-38 微笑行动公益海报

图 2-39　法国巴黎蓬皮杜国家艺术中心的指示牌

2.6.2　色彩的构成形式

当一种色彩与其他色彩组合在一起使用时，视觉效果往往会发生变化。色彩的构成形式主要包括了对比与和谐。

1. 色彩的对比

对比是色彩中一条重要的美学法则，色彩学家伊顿认为："对比效果及其分类是研究色彩美学的一个适当的出发点。主观调整色彩感知力问题同艺术教育和艺术修养、建筑设计和商业广告设计都有密切关系。"

七类对比是指色相对比、纯度对比、明度对比、冷暖对比、平衡对比、互补色对比、同时对比与继时对比。

如图 2-40 和图 2-41 所示，西班牙毕尔巴鄂某博物馆入口。红色的墙面本身就具有很强的视觉冲击力，使得上面的 BILBAO 字样有一种直击眼帘的感觉。

如图 2-42 所示，同样形态的宣传物被赋予较为统一、和谐的色彩，给人清新、整体的感觉。

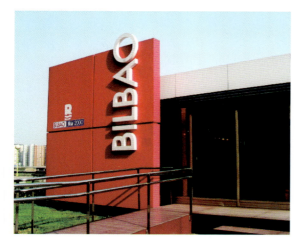
图 2-40　西班牙毕尔巴鄂某博物馆

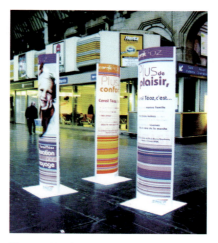
图 2-41　博物馆内部颜色装饰

图 2-42　街道外部装饰

图 2-43 是位于日本东京的指示系统。不同的色彩将不同的信息区别开来，清晰明了。另外这些色彩的搭配本身就是环境中的一个亮点。

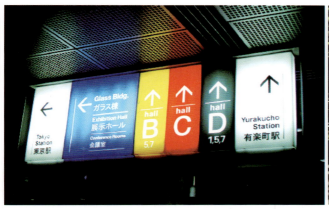
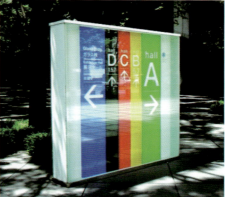
图 2-43　东京指示系统

2. 色彩的和谐

色彩的对比是指在构图中，所有的色彩要相互关联并统一在一个整体中形成比较和谐的视觉系统，如图2-44和图2-45所示。

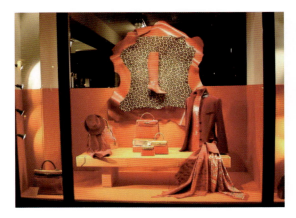

图2-44 服装店外部色彩装饰

图2-45 银行内部色彩装饰

要达到色彩上的和谐应注意以下几点。

（1）追求色彩要素的一致性，比如在明度、色相、纯度上的近似。

（2）不依赖某种元素的一致或相似，而是通过色相、明度、纯度的不同来组合，形成一种视觉上的有序性。

（3）通过色彩的面积、色块的位置来改变每一个色块在画面中的视觉作用，实现色彩在视觉感受中的和谐。

2.6.3 色彩与心理

色彩的审美与人的主观感情有很大的关系。马蒂斯曾经说过："由物质唤起并被心灵再造，色彩能够传达每一事物的本质，同时配合强烈的激情。"人类对于色彩的感知大致归结为几种类型：一是色彩的冷暖感（图2-46至图2-48），二是色彩的华丽感，三是色彩的进退感，四是色彩的形态感，五是色彩的胀缩感。

图2-46 充满温馨感的家具设计

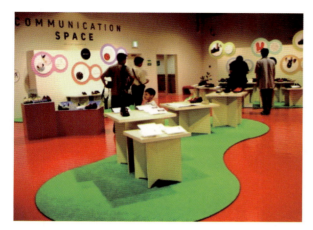
图 2-47 暖色调装饰

图 2-48 冷色调装饰

2.7 肌理

2.7.1 肌理的概念

肌理一般指物体表面的条纹、纹理，可以反映出物质的属性。任何一件设计作品，都是由许多基本的元素构成，就像一支交响乐，需要由乐器、各种乐器的演奏家及指挥家等一起合作，才能演奏出美妙的乐章。一件优秀的设计作品也是如此，在众多的因素中，形、色、肌理三者是最基本的要素，由这三者为基础进行编排和组织就构成了千姿百态的设计作品。

在常人的理解中，形与色是物体的常态，而肌理被提及的频率远远不及前两者，这可能是由于肌理与形、色的界限模糊而造成的，多数时候，肌理与形、色是完全融合的，甚至脱离形与色的肌理。但是肌理又不仅仅是形与色的简单组合，它拥有自身独特的属性与特征，在设计中起着不可替代的作用。

2.7.2 肌理的表现手法

在理解肌理的概念时，不但应注意视觉肌理，还应特别注意触觉肌理。视觉肌理主要是指视觉方式感知的特性，包括物体表面、表层纹理及是否透明等；触觉肌理主要是指以触觉方式感知包括物体表面的光滑和粗糙、平整或凹凸不平、坚硬或柔软、有无弹性等。很多时候，我们依据自己在日常生活中不断积累的触觉感觉经验，就可以判断物质的属性，从而引发主观上的联想，如图 2-49 所示。

两种不同的肌理，在设计形式中会有不同的地位。比如在平面设计中，视觉肌理占的比重较

大，这是由于这类作品一般不靠触觉来传达信息。但是随着技术的不断进步，部分平面设计作品中也逐渐引入了有触觉的肌理，这里就不详细描述了。而在一些产品设计作品中，触觉肌理占有很大的比重。一般来说，产品都需要有一个使用的过程，在这个过程中，使用者与产品之间多多少少会有触碰。在这个触碰的过程中，触觉肌理便产生了作用，是光滑的还是发涩的；是冰冷的还是温暖的；是坚硬的还是柔软的，等等。一系列的触觉体验便会随之传达给使用者，构成了产品总体印象中的一个重要的组成部分。有时经常会看到一件产品拥有极佳的手感，说的就是这个特性。还有一些大型的公共艺术作品，在设计时就把观众的参与考虑进去了，使观众成为作品的一个组成部分，使肌理与观众有了"零距离"的接触，观众被肌理所包围，如图2-50和图2-51所示。

图2-49 材质肌理构成

图2-50 线条肌理表现

图2-51 文字肌理表现

2.7.3 肌理与材料

　　肌理的存在，很多的时候是依附于材料的，这种通过肌理所表现出来的色彩和形体，是其他形式，所无法替代的，很难用一块颜色或者一种形态去代替肌理。用一个很简单的例子来说明，把同

一种颜色分别涂到几种不同的介质上，如粗沙纸、玻璃、白卡纸的反面和正面，对比一下涂在这几种不同介质上的颜色，不难发现其中的差别。从色彩的角度来说，光滑的材料反光能力强，色彩不稳定，明度提高；粗糙的表面反光能力弱，色彩稳定。当材料表面粗糙到一定的程度时，明度和纯度都会有所降低。因此同一种颜色用在不同纹理的材料上，会有不同的效果。从造型的角度来讲，肌理的纹理单元越大，造型的整体感就越弱；反之，肌理的纹理单元越小，造型的整体感就越强。而材料在不同的设计学科中的应用是千差万别的，每一个学科都会有自己的特点。比如在招贴设计中一般只会用到纸、印刷的颜料、表面覆膜等材料。其材质的变化一般比较小，其肌理的营造大多数也都要靠印刷来完成。当然，有些时候也会在表面覆膜上面做一些处理。与招贴设计相比，产品设计中材料的选择与应用就有着更多的变化。金属、木材、塑料、玻璃、陶瓷等都是在产品设计中经常用到的，而这几类材料之间可以营造的肌理效果也大相径庭。比如木材拥有天然的纹理，细腻而富有变化，有较强的亲和力，能够使人产生一种亲近自然的感觉。而陶瓷的质感粗糙、朴实无华，从头到脚渗透出一种返璞归真的美感。不同的材料，可以产生极为丰富的肌理效果，如图2-52和图2-53所示。给人坚硬感的肌理构成如图2-54所示。

图2-52　玻璃肌理材质

图2-53　金属肌理材质

图2-54　给人坚硬感的肌理构成

小知识：形态要素课程

　　形态的创造即力象的创造。这是因为物质世界是运动的，科学的研究一再证实，无论在宏观还

是微观领域，任何一个形态的外表下都存在有活动的内力，生命力和量子运动就是我们观看不到的内力。所有形态都是由内力的运动变化所致，故内力运动变化是形态本质，我们将其简称为力象。

　　给所选定的形态要素以一定的运动变化，就会产生力象。由于动觉是对位移或能量变化的感受，具有时间和空间双重性质，所以"运动变化"可以从动、静两个侧面分为空间运动和空间变化。前者的中间表现形式是动势或变形，属于方位变化。还有介于两者之间的综合表现形式——分割组合。真实的运功将在运动的构成中去探讨，立体构成中只研究运动的静态表现，例如，节奏，动势（方向、位置）变形，变量等。

　　通过力象传递感情是造型的真正目的。力象的表情是由形态要素的表情（形态、色彩、肌理），运动变化的形式节奏，制作手段的精细巧妙或粗犷奔放等综合表现，必须构成一个有机的统一体。

本章案例欣赏

1.线立体的视觉特征

　　加拿大国家美术馆（图2-55）位于市区中心，被渥太华众多国立文化机构所包围，整个美术馆平面图像呈"L"形状，共三层楼高，极富建筑美学，它就是一座艺术品。美术馆的建筑群从不同角度看会呈现出不规则的几何图形，外观具有立体几何美，进入这座艺术殿堂，入口和大厅的外观皆为亭子的造型。整个设计采用水晶体的构造，仿佛即将坠落的水滴。

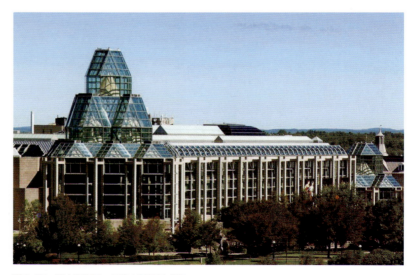

图2-55　萨夫迪作品　加拿大国家美术馆

伊利诺伊理工学院克朗楼如图 2-56 所示，密斯采用 24 英尺的模数进行网格式规划设计，钢框架、玻璃和清水砖墙是建筑的基础。并认真研究了该建筑浅黄色砖和暴露的黑色钢梁，一丝不苟，做到了精美的程度，这种处理的实质在于其规则性，呈现了线立体的视觉特征。

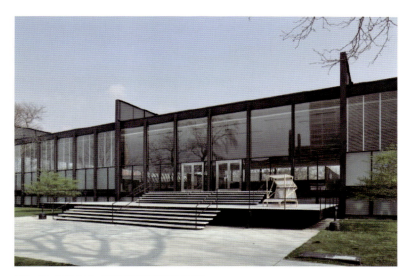

图 2-56　密斯作品　伊利诺伊理工学院克朗楼

2.自然体的构成

范斯沃斯住宅（图 2-57）造型类似于一个架空的四边形透明的盒子，建筑外观也简洁明净，高雅别致。袒露于外部的钢结构均被漆成白色，与建筑周围的树木草坪相映成趣。由于玻璃墙面的全透明观感，建筑视野开阔，空间构成与周围风景环境一气呵成。

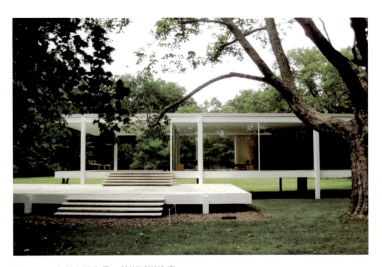

图 2-57　安藤忠雄作品　范斯沃斯住宅

美秀美术馆（图2-58）别具一格之处在于，除了它远离都市之外，最特别的是建筑80%的部分都埋藏在地下，但它并不是一座真正的地下建筑，由于地上是自然保护区，在日本的自然保护法上有很多限制而采取为要保护自然环境及与周围景色融为一体的建造方式。这一设计清楚地体现了设计者贝聿铭的设计理念：创造一个地上的天堂。他第一次到这个地方时，就很感动地表白："这就是桃花源。"

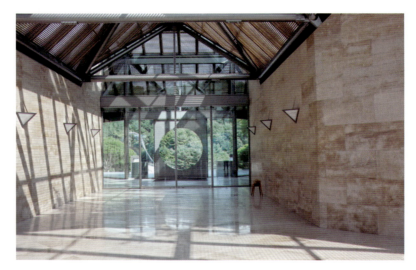

图2-58　贝聿铭作品　美秀美术馆

3.空间的概念

"新农居点不能和老村脱离，新村最理想的形态，就是像在老村上自然生长出来的一样。"王澍一趟趟地奔向这个名不见经传的小山村，用灰、黄、白的三色基调，以夯土墙、抹泥墙、杭灰石

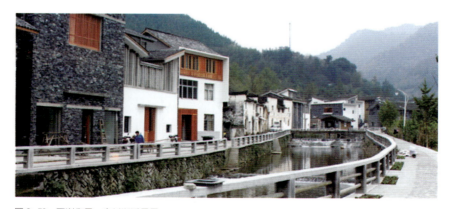

图2-59　王澍作品　文村浙派民居

墙、斩假石的外立面设计，14 幢 24 户"浙派民居"（图 2-59）以建筑的营造追回正在流逝中的文化，呈现他理想中的美丽宜居乡村。

4. 多面体的案例

明尼苏达大学（MCNAMARA）校友中心纪念堂是整幢建筑的中心，其形体是一个不规则的多面体，建筑表面由花岗岩板材拼接组合而成。光滑的裂缝可以将阳光引入到大型开放空间内部。纪念堂的地面向上升起，抽象地表达了明尼苏达州花岗岩地层与水相互作用的状态，也将建筑锚固在基地上，如图 2-60 所示。

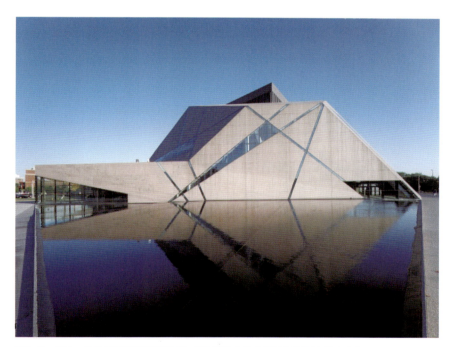

图 2-60　托内·普雷多克建筑事务所作品　明尼苏达大学（MCNAMARA）校友中心

思考与练习

1. 简述点立体形态的构成方法。

2. 根据本章所讲内容，充分运用线的特性和构成方法进行设计，要求设计新颖，充分运用线的特点创作，材料不限，附以底座。

3. 简述面立体形态的构成方法。

4. 简述体块立体形态的构成方法。

5. 简述空间立体形态的构成方法。

6. 简述色彩的构成形式。

7. 简述立体形态肌理的构成方法。

8. 请选择适当材料做立体形态肌理练习。

习题答案【图文】

第三章 构成材料

教学目标

1. 要求学生对立体形态进行科学的解剖，重新组合，创造出新的形态。
2. 提高学生的形象思维能力、艺术思维能力和设计创造能力。
3. 为学生将来从事空间艺术设计及包装结构设计方面的工作打下良好的基础。

教学要求

知识要点	能力要求	相关知识
立体构成材料的分类	(1) 根据材料的质地分类 (2) 根据材料的来源分类 (3) 根据材料的固有形态分类 (4) 根据材料的形状分类 (5) 根据材料的物理性能分类 (6) 根据材料的使用性能分类	切割方法
不同材料的构成和表现技法	(1) 自然材料 (2) 工业材料	材料应用
综合材料及现成品	装置艺术的兴起	空间艺术

基本概念

材料按材质可分为木材、石材、金属、塑料等；按材料来源可分为自然材料（泥土、石块等）与人工材料（毛线、玻璃等）；按物理性能可分为塑性材料（水泥）与弹性材料（钢丝）。为了研究方便，往往从材料的形态角度出发，把材料分成点材、线材、面材、块材等。

3.1 材料的分类

3.1.1 根据材料的质地分类

不同的材料会产生不同的视觉效果和心理感受。即使同一形态，采用不同的材料也会产生不同的效果和感受。例如，同是面材，金属板使人感觉冰冷、坚硬；玻璃板使人觉得透明、易碎；木板让人感到温暖、舒适；塑料板让人感到柔韧、时髦。表面光洁而细腻的肌理让人觉得华丽、薄脆；表面平滑而无光的肌理给人以含蓄、安宁的感觉；表面粗糙而有光的肌理让人感觉既沉重又生动；表面粗糙而无光的肌理，给人感觉朴实、厚重。

不同材料的质地欣赏【图片】

木材【视频】

3.1.2 根据材料的来源分类

根据材料的来源可分为自然材料和人工材料两种。自然材料是指天然存在的各种材料，如木头、石头、竹、泥土、水、沙子、椰壳、果核、草、贝壳等。自然材料能给人天然、野趣、质朴的感受，具有较强的亲和力。

人工材料是指人工合成或制造的各种材料，如纸张、塑料、石膏、玻璃、金属、泡沫、面粉、纤维、陶瓷、砖等。人工材料能给人规整、新奇的感受。

1. 木材

木材是人们比较熟悉且在日常生活中最常用的自然材料（图3-1），也是立体构成中制作较简便的材料。

木材有一定的吸湿性、弹性和强度，同时具有温和、松软、轻快的心理属性，并易出现变形、干裂、燃烧、虫蛀等现象。木材的种类很多，不同的木材，其物理特性、强度、木纹肌理等也各不相同。

2. 石材

石材一直是建筑、装饰中最常用的材料之一，石雕像、石镶嵌壁画及丰富的窗饰、柱饰。石材

的组成成分会影响其本身的色泽、质地、强度,所以不同的石材,其物理特性会有所差异。但石材总体上都让人感到坚硬、沉重、光滑、冰冷、冷漠,呈现出冷漠、空灵、机械、理性的一面。

在汉代与匈奴的战斗中,战马起到了极其重要的作用,所以有"行天莫如龙,行地莫如马"的说法。能征善战的霍去病生前与战马结下了不解之缘,所以雕塑家以象征性手法,把战马塑造为正义、善良、勇敢的化身。图3-2所示的这件作品在整体上借用了石头的天然形态,只是略加雕刻,有浑然天成的意味。

图3-1 古代木雕

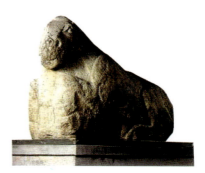

图3-2 跃马

3. 黏土

黏土具有可塑性好、易于成型、干燥后有一定强度的特点,在民间的泥塑中广泛应用,并施以彩色装饰。

黏土干燥以后虽有一定的强度,但容易破裂、怕水,不利于清洗、保存,所以,通常人们在用黏土成型后,再进行干燥、烧制。黏土在火中受到了氧化和还原反应得以玻化,从而烧制成陶瓷,所以陶瓷艺术也被称为"火的艺术",因烧制温度和材料的不同,成品的密度、声音、吸水性的不同。陶瓷可分为陶器和瓷器,如图3-3所示。

图3-3 陶器和瓷器

3.1.3 根据材料的固有形态分类

根据材料的固有形态,可分为有形材料和无形材料两种。有形材料指有一定自身形态的材料,如石头、金属、木材、陶瓷等。有形材料能表现坚固、稳定、刚毅的特性。无形材料指没有固定形态,可随外界因素而改变形状的材料,如沙子、水等材料,可随着装载容器的不同而产生不同的形状,再如水泥、石膏等材料,可根据需要塑造成各种形状等,这些都是无形材料。无形材料能表现柔和、曲线、灵动、多变的形态,还可根据需要塑造出各种形状的造型。图 3-4 所示为景德镇的陶瓷产品和石膏时装模型。

图 3-4 陶瓷产品和石膏时装模型

3.1.4 根据材料的形状分类

根据材料的形状分类,可分为点状材料、线状材料、片状材料、块状材料及连接材料等几个主要类型。点状材料有钢珠、石子、豆粒、玻璃球、纽扣等。线状材料有钢丝、细木棒、纸带、铝管、木筷火柴、尼龙丝、塑料管、橡皮筋、保险丝等。片状材料有纸张、木板、塑料片、石膏板、金属板、布、皮革、有机玻璃等。块状材料有金属块、石块、黏土、泡沫块、木块、泥块等。图 3-5 是块状材料的石块。

图 3-5 石块

3.1.5 根据材料的物理性能分类

根据材料的物理性能分类,可分为弹性材料、塑性材料和黏性材料等。塑性材料有石膏、黏土等;黏性材料有胶水等;弹性材料有皮筋、弹簧(图3-6)等。

图3-6 弹簧

3.1.6 根据材料的使用性能分类

根据材料的使用性能分类,可分为连接用材料、着色材料、打磨材料、切割材料。连接材料有胶带纸、普通胶水、强力胶、铁钉等;着色材料有罐装油漆、水粉、水彩颜料等;打磨材料有砂纸、锉刀等;切割材料有美工刀、剪刀等,如图3-7所示。

图3-7 胶带纸、美工刀、图钉

3.2 不同材料的构成和表现技法

3.2.1 自然材料

自然材料是指天然形成的、非人为加工的材料,如木材、石材、黏土等,自然材料使人感到亲切舒适。

1. 木材

木材的特点是温和、柔软、轻便,具有易扭曲、变形、干裂以及易燃、易蛀等缺点,木雕品如图3-8所示。

木材的加工手段有锯割、刨削、弯曲、雕刻等。锯割主要是使木材表现粗糙的肌理；刨削是以锋利的刀具切削木材的表面，使其光滑平整；或者用雕刻刀或斧子来改变木材的形状；也可以通过烘烤、蒸等手段，使其柔软化，再进行加工弯曲定性，结合卯榫连接。如图3-9所示的叶雕和竹雕就运用了很好的雕刻手法。

图3-8 木雕品

图3-9 叶雕和竹雕

2. 石材

常见的石材主要有大理石、花岗岩、水磨和合成石4种。天然的石材主要有大理石和花岗岩。大理石的特点是质地坚硬、耐磨、刚性强、耐压；花岗岩则具有美丽的颜色和纹理，组织细密、坚实，但不抗风化，不适于室外。

石材的加工方法主要有锯切、烧毛、研磨及抛光等。

（1）据切。锯切是将石料用锯石机锯成板材、块材等。

（2）烧毛。将锯切后的板材、块材等利用火焰喷射器进行表面烧毛，可使其恢复天然表面。烧毛后应先用钢丝锯切掉岩石碎片，再用玻璃碴和水的混合液高压喷吹，或者用手动研磨机研磨。

（3）研磨。研磨工序一般分为粗磨、半细磨、精磨、抛光等工序。磨料多用碳化硅加结合剂。

（4）抛光。抛光是石材加工的最后一道工序，它可以使石材的色泽和花纹完美地表现出来，并且使石材表面光滑。

石材不仅作为建筑材料，还能制作出漂亮的工艺品，如图3-10所示。

图3-10 石材工艺品

3.2.2 工业材料

工业材料是指非自然的、人工合成的材料，包括金属、无机非金属、有机、复合等多种类型功能性材料，它是多学科、多种新技术和新工艺交叉融合的产物。立体构成通常使用的材料有金属材料、纸材料、玻璃材料、塑料、布绳（图3-11）等材料。

（1）金属材料：主要有铁和钢，生铁按冶炼工艺和用途可分为炼钢生铁和铸造生铁。国际上把含铬量大于13%的钢材称为不锈钢，镍可以增加钢材的强度和韧性，钼可以防止钢材变脆，钨可增加钢材的耐磨损性，钒可以增加钢材的抗磨损性和延展性。图3-12所示为金属材料产品。

（2）纸材料：纸的原料来自于植物类，如茅草、麻类植物。纸的质地随和，价格低廉，容易加工，具有丰富的表现力和可塑性，如图3-13所示。

（3）玻璃材料：凡由熔融物过冷所得，并因黏度逐渐增加，具有固体机械性质的无定性体，不论其化学组成及硬度范围如何，都叫玻璃，如图3-14所示。

金属材料【视频】

纸材料【视频】

玻璃材料【视频】

图3-11 布绳材料

图3-12 金属材料产品

图3-13 纸材料产品

（4）塑料：俗称的塑料或树脂聚合物，又称为高分子或巨分子。通用塑料如聚乙烯、聚丙烯、聚氯乙烯等。常用于把手、外壳、行李箱（图3-15）、冰箱衬垫、家电制品、灯罩、汽车零件、人造皮革、地板材料等。

图 3-14　玻璃制品

图 3-15　塑料制品

小知识：材料力学

人类生存的世界存在各种不同的力，有引力、重力、压力、张力等。物体存在并不倒塌的理由，正是由于力的平衡从而形成静止状态。不论是静力学的平衡还是动力学的平衡，都是存在的。对应不同的外力，材料本身也应具有内力抵抗，否则将会变形或断裂。

3.3　综合材料及现成品

装置艺术始于20世纪60年代的西方，作为一种艺术形式，它与六七十年代的波普艺术、极少主义、观念艺术有一定的联系。装置艺术的兴起也可以看作是对极少主义的反叛，如果说极少主义虚无的直接和简单在一定程度上反映了后工业社会对速度效率的崇拜，那么，装置艺术对材料物品空间的大胆运用，迫使观众放慢节奏，满足了繁忙的当代人的生理需要和心理平衡。

装置艺术（InstallatiOn），是一种由非木材料构成，可在室内短时陈列的立体展品（图3-16），其中极少部分也会被博物馆收藏，它是一种布置展品的方法而非艺术特色或风格，所以它可以为许多艺术流派服务。最初的装置由弃置传统雕塑材料而来，其主要定义是："①它们是装配起来的，而不是画、描、塑或雕出来的；②它们的全部或部分组成要素，是预先形成的天然或人造材料、物体或碎片，而不打算用艺术材料"。早期装置艺术的代表是德国的艺术家施威特（Kllrt schw-Itter），他在20世纪20年代用各种材料将自己的住宅堆满。

图3-16 装置艺术

导入案例

立体形态的创造离不开材料的选择和加工，利用不同的材料来构成有形态、有色彩、有肌理的立体构成作品，是人们开拓创新的一种方式，对各个领域的发展都起到促进作用。

如图3-17所示，这是一款采用黑木雕刻而成的笔筒。笔筒外壁上起伏有秩、形态各异的荷花与荷叶形态，雕刻技艺精致、巧妙、巧夺天工，给人一种清新舒爽之感。

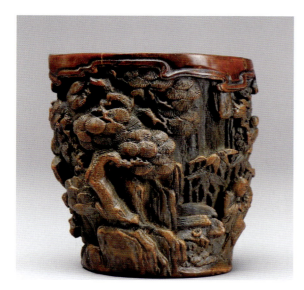

图3-17 笔筒

装置艺术与公共空间【视频】

本章案例欣赏

1. 自然材料的案例

20个世纪40年代的一天，瑞士发明家George de Mestral先生带着他的爱犬到森林漫步，返回时发现裤子和狗身上沾满了带刺的苍耳。这一现象引发了George De Mestral的好奇心。在显微镜的进一步观察后，他发现了其中的奥秘：原来苍耳刺的结构都是一个个小钩子，就是这种结构使它可以轻易地钩在有毛圈结构的裤料上（图3-18）。

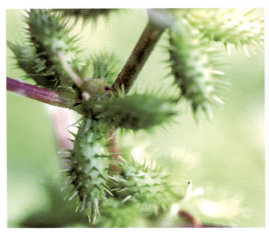

图3-18 George de Mestral作品

图3-19 傣族竹楼

傣族竹楼（图3-19）是傣族固有的典型建筑。下层高约七八尺，四周无遮栏，牛马可拴束于柱上。上层近梯处有一露台，转进为长形大房，用竹篱隔出主人卧室并兼重要钱物存储处；其余为一大敞间，屋顶不甚高，两边倾斜，屋檐及于楼板，一般无窗。若屋檐稍高则两侧开有小窗，后面开一门。楼中央是一个火塘，日夜燃烧不熄。屋顶用茅草铺盖，梁柱门窗楼板全部用竹制成。建筑极为便易，只

需伐来大竹，约集邻里相帮，数日间便可造成；但也易腐，每年雨季后须加以修补。

2. 工业材料的案例

中央电视台总部大楼如图3-20所示，作为大楼主体架构，这些钢网格暴露在建筑最外面，而不是像大多数建筑那样深藏其中。奥雷·舍人说，这样压力基本都能沿着系统传递下去，并找到导入地面的最佳路径。从外观上看，大楼有一部分钢网结构（包括拐角等压力较大部位）比较密集，它们也是整体设计思想的一部分。

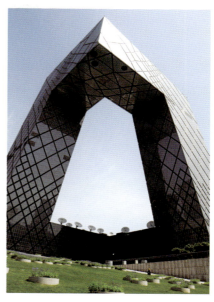

图3-20　雷姆·库哈斯和奥雷·舍人作品　中央电视台总部大楼

3. 装置艺术的兴起

这两只凤凰雕塑作品（图3-21）在距离地面20英尺（约合6米）的上空盘旋，闪烁的小灯泡照亮雕塑的各具奇异的质材：用层次完美的铲子制成的羽毛；用防风帽制成的羽冠；鸟儿的头部是用电钻做的；身体是用其他废弃的建筑残骸制成，包括钳子、锯、螺丝刀、塑料软管和钻头。

艺术家Kumi Yamashita雕刻时光的阴影（图3-22），考虑到对象之间的关系，将其放置在单一光源环境中。因此，完整的艺术作品由材料（固体物体）和无形（光或阴影）组成。

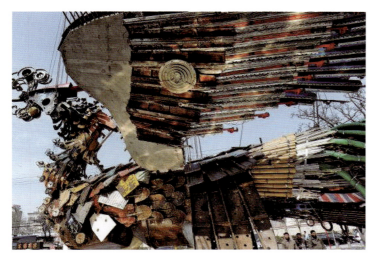

图3-21　雕塑作品

图3-22　Kumi Yamashita作品

4.石材的案例

白宫（图 3-23）共占地 7.3 万多平方米。由主楼和东、西两翼三部分组成。主楼宽 51.51 米，进深 25.75 米，共有底层、一楼和二楼 3 层。白宫是美国总统办公和居住之地，因而成为美国政府的代称。底层有外交接待大厅、图书室、地图室、瓷器室、金银器室和白宫管理人员办公室等。

大理石宫（图 3-24）上面两层是由巨大的科林斯大理石柱连接起来的，相对于整个建筑物 22 米的高度而言，12.5 米高的石柱就决定了宫殿正面的结构原则及它们之间的比例，因此，石柱（从厚墙中突出来的）和隔开宫殿正面的壁柱就表现出一种古典主义的端庄。

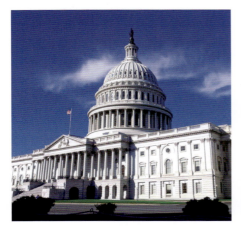

图 3-23 白宫

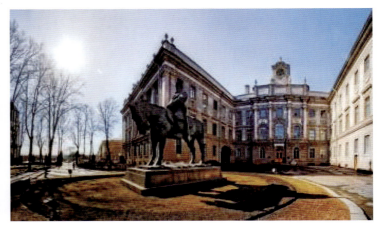

图 3-24 里纳尔迪作品 大理石宫

5.木材的案例

爱达荷州的建筑师 Macy Miller 为了节省房贷，和追求自己向往的房子，她决定自己建立紧凑型建筑，图 3-25 所示建筑虽然小但是很高效，包括所有一切现代设施。

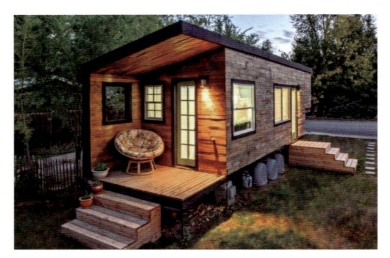

图 3-25 Macy Miller 作品

思考与练习

1. 立体构成的自然材料有哪些？

2. 材料的分类方法有几种？

3. 用生活中能找到的新材料进行造型探索，尝试找到适宜的制作工艺。

习题答案【文字】

第四章　立体感觉

教学目标

1. 探讨如何赋予抽象的立体形态以艺术感染力和魅力。
2. 提高对立体形态的审美能力和创造能力。
3. 训练立体思维的想象能力和创造性的思维方法。

教学要求

知识要点	能力要求	相关知识
生命力与量感	(1) 物理量和心理量 (2) 内力和生命力 (3) 给形态注入生命力	形式美法则
空间感	(1) 物理空间和心理空间 (2) 创造知觉力场	思维运动
尺度感	(1) 正确的尺度感 (2) 尺度标志 (3) 外空间和内空间的尺度感不同 (4) 尺度印象	尺度与比例

基本概念

　　立体感觉包括视觉、触觉和运动觉，但以视觉为主。人们要认识一个形象，必须包括三个领域，其一是光照物、物的反射光映入眼睛并在视网膜上成像，这是一个光学过程；其二是经眼睛肌肉的扩张和收缩，获得很多信息，并经视神经传向大脑，这是一个生理过程；其三是到达大脑皮质的刺激信息，经过分析、解释、判断，这是一个心理过程。不管人们的反应如何敏捷，全都要经历这三个过程，缺一不可。既然事实如此，那我们在创造一个形态时，就必须有意识地控制这三个过程，以便使创造的形态对人产生更大的作用。

4.1　量感

　　所谓量感，主要是指心理量中对形态本质（内力的运动变化）的感受，为什么内力的运动能被感受为量呢？首先，因为这种神秘的力量是通过形体的全部变幻展现出来的；其次，如前所述，我们所说的感觉带有知觉的性质，主要来自主观对客观事物的感受、来自过去的经验。根据生活经验，力的运动是有动能的。这是从运动过程来判断，假如从瞬时空间来分析，则动势又具有一定的势能。不管动能还是势能，都是内力运动变化的量的体现，不同的运动自然表现为不同的能量。所以，力动和能量是有着置换关系的。如果你认为这仍然是一种推理判断的话，那么，最后，力动本身确实能产生一种视觉的量感，如图 4-1 所示。

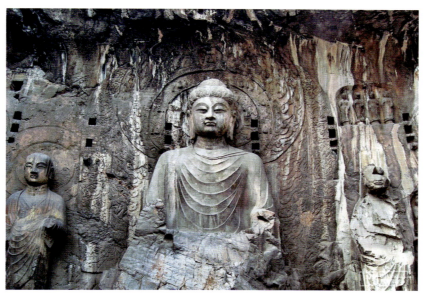

图 4-1　龙门石窟

4.1.1 物理量和心理量

所谓量,通常均指体积(实的)或容积(虚的)的大小、数量多少,无论哪一个都暗含着重量的意思。这些是物理量,是可以确实测量和把握的。然而,除去物理量之外,还有心理量存在。所谓心理量,是可以感受却无法测量的量。就是说,不管画得大或小、浓或淡,只要画得结实就有分量、画得不结实就没分量。这个"结实",并不是指拆不开、砸不烂,而是指正确表现对象的体面转折关系。所以,这种结实是一种心理量,是可以感受而无法测量的量。

4.1.2 内力和生命力

人们总是把内力的运动变化感应为一种生命活力,这就是量感的艺术性内涵。它是充满生命力的形体其内力的运动变化在人们头脑中的反映,是建立在物理量基础上的力感的形体表现。物理学中的弹力就是一种内力,具有对外力的强烈反抗作用。

4.1.3 给形态注入生命力

创造心理量就是要给形态注入生命力,即让形态具有反映人类本质力量中前进的、向上的、勇往直前的美好形态。给形态注入生命力的方法是创造形体的力量感与动感,如对外力的反抗感、生长感、一体感等,并通过形态对比产生视觉冲击力。

1. 创造力动感

观察物象,视觉上会产生运动和方向,这构成了力量感与动感。而不同物象在一个空间中相互聚集,产生了相吸或相斥,这种力可以构成虚中心,有时也成为物象的新中心。形体的间距、疏密、不对称,通过合理的构成,可产生强烈的动感。美国总统山从左往右就很有流动感,如图 4-2 所示。

2. 创造对外力的反抗感

形体对外力的反抗感,实质上是极强的内力所产生的,这种存在于作品中的、潜在的能力得到强烈的反映和展示,形体也就有了更大的动感效应,如图 4-3 所示。

3. 创造生长感

生长,是最具生命的表现形式,而生长的形式非常复杂,从孕育到生长、成长……每个阶段都可以有不同的表现形式。我们可以在立体构成中借鉴其形式,在造型中创作出使人感到生机勃勃、欣欣向荣的作品来。

物理量与心理量
【视频】

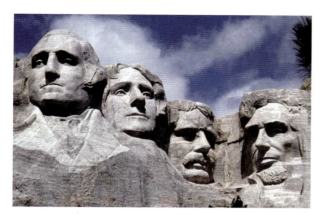
图 4-2　美国总统山

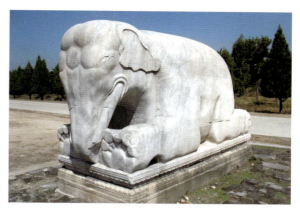
图 4-3　卧象

4. 创造一体感

所有的物质形态都是一个整体，只要牵动一点，便会影响到整个形体，这说明物质形态具有整体的统一性。同时，物质形态又是同外界环境相互制约、相互联系的，通过环境的对比，物质形态可以通过每个单体或局部严格服从整体，创造物质形态的一体感，如在建筑中可将单体赋予一定的动势等，如图 4-4 所示，体现了建筑的一体感。

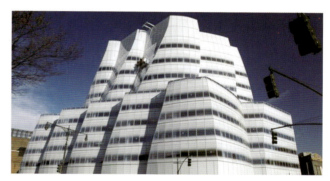
图 4-4　美国因特网 ICA 总部大楼

4.2　空间感

空间是由物质的三个维度——长、宽、高组成的。空间感是实际不存在但能让我们感受到的空间，即心理空间，是人们受到空间信息和条件的刺激而感受到的空间，其本质是实体向周围的扩张，是人类知觉产生的直接效果。

4.2.1　物理空间和心理空间

空间可分为物理空间和心理空间两种形式。

（1）物理空间是指实体所占有和限定的、可以预测的空间，它是依靠物质形态的长度、宽度和深度来表达，并与物质形态一样客观存在。通常物理空间又称为实空间，如图 4-5 所示。

创造一体感【视频】

心理空间【视频】

（2）心理空间又称为虚空间，是指没有明确边界却可以感受到的空间。它是由形态限定所致，其实质是实体向周围的扩张，这种空间的扩张感主要来自于实体内力的运动，这种内力的运动并不是到形体表面就停止了，内力的运动变化会向形体表面散发，形成空间的张力，这种张力是无形的，是人知觉的反映，从而形成了视觉的延伸空间、想象空间等心理空间。

4.2.2 创造知觉力场

图 4-5　实空间

我们已经知道，空间感的本质是实体向周围的扩张，是不可视的运动。所谓创造"场"，实际上就是创造不可视运动。

1. 创造紧张感

当形体配置有两个或两个以上的形态要素时，其相互之间会产生关联并成为知觉的作用状态。若造型与造型之间距离较近，则夹在其间的间隙空间会使人感到生动活泼，这是由于相邻配置的造型之间具有强有力的引力，增强了紧张感的缘故。紧张感意味着有力的扩张。

紧张感有两个不同解释：一个是形态具备从原有状态脱离的倾向，另一个是两个分离的形态构成一个整体的最大距离。超越这一最大物体分离就构不成一个统一的整体，使人赶到松散、凌乱；小于又会觉得使人感到堵塞、拥挤或失去了意义。从这个意义上说，紧张感是分离形态中最舒服的距离。巧妙利用这种空间的效用，是设计师的重要任务，如图 4-6 所示。

强化进深感【视频】

图 4-6　巧妙设计的建筑物

2. 强化进深感

进深是指前后的距离。所谓强化进深，是指在有限的前后距离中创造出超越有限距离或是无限距离的效果，也可以说，在物理进深的基础上创造心理进深，扩展空间。既然在平面上可以表现深度，具体的做法主要是利用视觉经验。

1）加强透视效果

同样大小的物体因距离不同投影在视网膜上的映像大小不同，距离远者较小、距离近者较大的原理可通过加速透视消失线的变化、加大透视角度及形体大小渐变等方法来增加进深感，如图4-7所示。

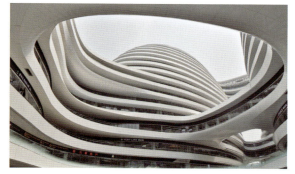

图4-7 透视效果

2）加强层次感

物体的互相遮挡是单眼或双眼判断物体前后关系的重要条件，如果一个物体部分掩挡了另一物体，那么，会感觉前面的物体离得近些。当观察者在运动时或者对象在运动时，遮挡的改变使我们更容易判断物体的透视效果以及前后关系。因此，可通过叠插或遮挡等手段来增加层次感，从而达到加强进深的效果。

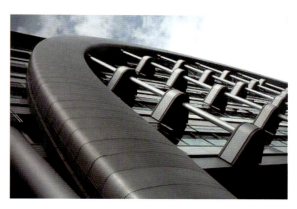

图4-8 阴影和明暗

3）利用错视

通过错视的手段，如制造矛盾空间、利用阴影和明暗、虚假形体、隐藏终端等来达到增加进深的效果。图4-8形成的立体知觉并不稳定，当你注视数秒钟之后，就会发现黑白部分相互更替、形成各种不同的图案。

物体的结构是空间知觉的重要依据。我们视野中的对象，由于距离远近的不同，它的重复且众多的成分构成一种视觉表面肌理，如果将这种肌理归纳成线条，创造出由宽到窄、由粗到细的变化，能引导视线作运动，产生进深。若在此基础上再加以立体化，则会更加强调向远方延伸的距离知觉，如图4-9所示。

图4-9 多点透视

强化层次感【图片】

利用错视【视频】

图4-10是拉斐尔作品雅典学院。为了给学院留一个小的空间，学院的祭坛部分不能修太大。为了节约建筑用地，设计者在中间结尾的地方，做了有透视效果的壁龛，使得祭坛主要部分有延续的空间感。

图4-11是仿米公园的台阶。当观者看公园台阶时，不会注意两个纵边相互接近，会认为完全是因为透视，因此台阶显得更长。

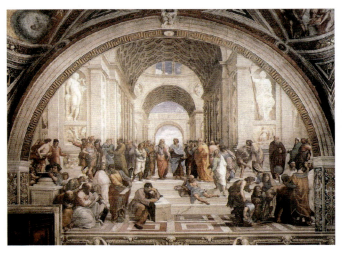

图4-10 雅典学院

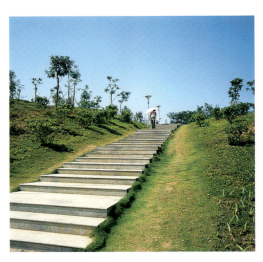

图4-11 仿米公园的台阶

小知识：错视

错视觉简称错视，是主观的视觉与客观的存在出现不一致的情况。在对物和对人的知觉中有正确的反应，也有不正确的反应。人脑对事物的不正确反应称为错觉。错觉的种类很多，几乎在各种知觉中都会发生，如错听、错嗅、错味、运动错觉、时间错觉、形状错觉、方向错觉、长短错觉等。错视觉对于造型设计是十分重要的。造型设计要想达到预期的目的，必须掌握错视的规律，否则无论你设计制作得多么正确，在观赏者看来是歪曲的。

正确的尺度感【图片】

4.3 尺度感

4.3.1 正确的尺度感

尺度是立体形态的整体或局部，相对于某一固定物体的比例关系。它与比例所不同的是，比例主要表现为各部分数量关系之比，是一种相对值，而尺度却要涉及具体点的尺寸和大小。在我们所

探讨的形式美法则中，尺度是一种空间的大小感受，就是指尺度感。

人类对于生活中的物体，都存在一种尺度感。例如，生活用品、家具、建筑等，都有合乎我们使用的大小、尺寸，人们经过长期的生活实践，按照这些物体的尺寸和它们所具有的形式，形成一种固定的对应关系，并作为一种正常的尺度观念。而在立体造型中，要考虑形体在空间中的大小、高低、厚薄，以及与其所构成的空间关系是否符合形态的表达目的。

4.3.2 尺度标志

任何一个形态都要有合理的尺度，这需要设计师进行认真的思考，因为好的尺度并不是轻易就可以得到的，而是要在设计的整个环节和过程中经过仔细推敲。造型需要尺度，为了使形体有尺度并体现其特征，在造型时要依据两个原则进行：一是引入一个单位量并产生尺度，如将一艘小拖轮与一艘几十万吨的巨轮并置在一起。小拖轮就成为一个尺度标准。如果这个单位看起来小，那么形体自然就会大，反之亦然。二是以人体功能和人活动的需要考虑造型尺度。人们经过长期的实践积累了大量尺寸判别的经验，往往会从某一物体联想到它的尺寸，乃至与人体自身尺寸的关系，人自身就成为一种尺度标志。

4.3.3 外空间与内空间的尺度感不同

在立体形态尺度中，对比有着显著的作用。形状和造型相同、体量不同的两个物体，会由于对比使大物体的尺寸显得更大。因此在建筑设计表现中，对比可以从整体上获得增加巨大尺度的效果。

由于物体形态涉及空间环境因素，同一物体，如果从外空间看总是比从内空间看显得小一些，因此外空间与内空间的尺度感是不同的，这就像雕塑一样，同样形态体量的雕塑从外空间看显得小，而从内空间看显得大。相同的道理，建筑中高度相同的柱体，室内感觉雄伟高大，室外则是相反的。

4.3.4 尺度印象

形体尺度的把握和选择往往与人对尺度的印象有关。尺度印象分为三种类型，即自然的尺度、超人的尺度、亲切的尺度。自然的尺度是指物体表现它自身的自然尺寸，让观者能度量出本身正常的存在。超人的尺度就是将形体显得尽可能大，比个人本身更有威力，例如，寺庙中的如来佛形象就是以超人的尺度塑造的。但超人的尺度绝不是随意的，它必须要以宜人的尺度来控制。亲切的尺度是指形体造型比它的实际尺寸明显小一些。事实上一个恰到好处的亲切尺度，并不是简单地把构建尺寸综合到比通常的尺寸还小，因为这样做常常会产生相反的效果。

本章案例欣赏

1. 创造生长感的案例

图 4-12 所示的光之教堂设计是极端抽象简洁的，没有传统教堂中标志性的尖塔，但它内部是极富宗教意义的空间，呈现出一种静寂的美，与日本枯山水庭园有着相同的气氛。

光之教堂（图 4-13）在安藤的作品中是十分独特的，安藤以其抽象的、肃然的、静寂的、纯粹的、几何学的空间创造，让人类精神找到了栖息之所。

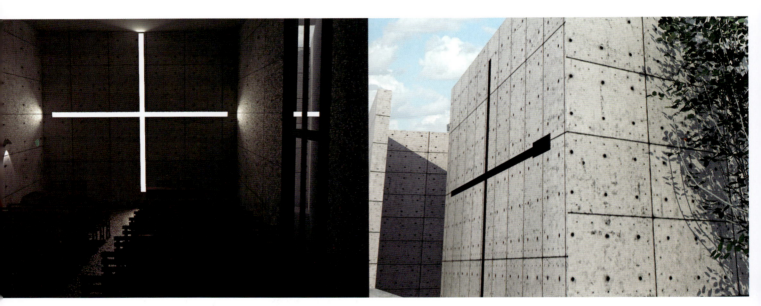

图 4-12　安藤作品　光之教堂（一）　　　　　　　　图 4-13　安藤作品　光之教堂（二）

2. 创造一体感的案例

设计一种人为光线，而非自然的光，产生一种戏剧性气氛，创造比文艺复兴更有立体感、深度感、层次感的空间。造成轮廓线模糊，构图有机化，而有整体感。追求戏剧性、夸张、透视的效果。不拘泥各种不同艺术形式之间的界线，将建筑、绘画、雕塑等艺术形式融为一体（图 4-14）。

澳大利亚屋顶花园如图 4-15 所示，形式大胆的扩建体量从原来的屋顶形式中抽离出来，连接了两座现有建筑，对传统遗产民居和街景给予了充分的尊重。建筑沐浴在透过树木的阳光中，成为景观的一部分。玻璃屋顶浮在空中，仿佛是树枝上的一片叶子，把室内和室外景观连接起来，透过

它可以看到树木和天空的景色。这座住宅随着景观的变化而不断变化。屋顶花园种满了可食植物，为这个空间增添了一个深刻的内在灵魂，这使人们进一步了解郊区住宅可以如何发挥作用。

图 4-14　巴洛克建筑

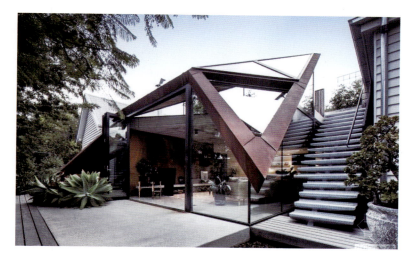

图 4-15　澳大利亚屋顶花园

3. 尺度印象的案例

中山布文化艺术中心（图 4-16）建筑由一座 4 层的演艺中心和一座 5 层的培训中心组成，其中演艺中心又包含了一个 1 312 个座位的大剧场和一个 636 个座位的多功能小剧场。集中式的布局容易产生压迫感，设计尽量以柔和曲面来减小建筑的尺度感，并在局部营造情绪化的空间节奏。每个参观者可能驻足的位置，不论是入口、等候、过渡、转折处，皆有相对应的设计表达和尺度控制，并在视觉上与相邻的孙文纪念广场形成呼应关系，也形成了一种恰当的文化主题。

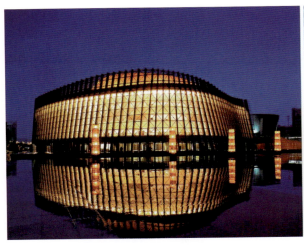
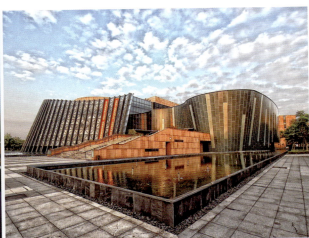

图4-16 中山市文化艺术中心

4.尺度标志的案例

但单从外观来看，骏豪·中央公园广场（图4-17）并不是简单地回归传统，这一建筑有着世界当代建筑所共有的外形简约、线条鲜明的特点。将中国传统文化的韵味与舒适前卫的现代感巧妙结合这一创造性做法，在中国并不多见。

融汇中国塔型风格与西方建筑技术的多功能型摩天大楼上海金茂大厦（图4-18），由著名的美国芝加哥SOM设计事务所的设计师Adrian Smith设计。因为中国人喜欢塔，所以中国才把上海金茂大厦设计成这样。

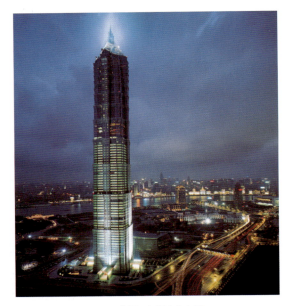

图4-17 马岩松作品 骏豪·中央公园广场　　　　图4-18 Adrian Smith作品 上海金茂大厦

5.空间感的案例

巴塞罗那当代艺术博物馆（图 4-19）主要收藏巴塞罗那当代艺术作品，博物馆建于 1995 年，本身的建筑就充满现代派艺术特色，是建筑大师迈耶的作品。建筑物的本身为简洁的立方体造型，但通过大胆的立面切割和异形体的引入，形成了多个纵横交错的面的组合，使空间产生无穷的变化。

图 4-19　迈耶作品　巴塞罗那当代艺术博物馆

思考与练习

1. 什么是量感，什么是心理量？心理量在艺术创作中的作用是什么？

2. 比例和尺度有什么关系？

3. 结合所学知识，做一组能体现出量感的立体造型。要求：①形式新颖，注意视觉感受的把握；②作品尺寸小于 30cm×30cm×30cm，底座尺寸不超过 30cm×30cm。

习题答案【文字】

第五章　立体构成的形式美法则

教学目标

1. 了解立体构成形式美法则概念及在实际中的运用。

2. 通过对形式美法则的学习，培养学生分析、判断、解决问题的能力和求变思维能力。

3. 熟悉并掌握形式美法则的类型。

教学要求

知识要点	能力要求	相关知识
形式美法则的形式要素	(1) 了解形式美法则的形式及其概念 (2) 了解形式美法则的概念特征	形式美法则的概念与特征
形式美法则的教学目的与内容	(1) 培养学生的求变思维 (2) 形式美法则在现代立体构成设计中的体现	形式美法则的设计体现
形式美法则的实际运用	(1) 了解形式美表现手法的表现形式在实际设计中的体现 (2) 了解形式美法则在立体构成中的视觉关系	形式美法则的视觉关系
形式美法则的学习方法	(1) 学会省略、归纳、夸张等手法，使形象更加典型、简洁突出美的趣味性 (2) 形式美法则形式的练习	形式美法则的观察方法

基本概念

形式美法则是人类在创造美的形式、美的过程中对美的形式规律的经验总结和抽象概括，主要包括：重复、渐变、平衡、比例、对比、主次、节奏和韵律等。研究、探索形式美的法则，能够培养人们对美的形式的敏感度，指导人们更好地去创造美的事物。掌握形式美的法则，能够使人们更自觉地运用形式美法则表现美的内容，达到美的形式与美的内容的高度统一。

导入案例：形式美法则在产品包装上的应用

如图 5-1 所示的立体作品，酒瓶使用直立的圆形，镂空的包装纸将内部结构通过低调的方式显露，造型简洁，组合形式简单，使整体设计显得温文尔雅，给人单纯、淳朴、素雅的视觉印象。

图 5-1　造型简洁的立体作品效果

5.1　重复

重复是指某一个单元有规律性的反复或逐次出现时所形成的一种富有秩序性节奏的统一效果，是构成设计最基本、最和谐的一种表现形式。重复包括绝对重复和相对重复。

（1）绝对重复，即基本形的大小、方向、位置、排列有序的构成，如图 5-2 和图 5-3 所示。

图 5-2　重复练习

图 5-3　排列有序的重复构成

（2）相对重复，分为相似单元重复与相异单元重复。相似单元重复即对基本形的形状、大小、长短、高低、宽窄或排列的方向、位置进行渐变，统一中有变化，视觉效果较好。常见的有近似重复构成、渐变重复构成，如图5-4和图5-5所示。

图5-4 高低重复

图5-5 形状重复

相异单元形的重复是指采用一个以上的形状或大小不同的基本形，组成一个单元交替反复出现的形式。

5.2 渐变

渐变的规律比近似严格。渐变可以造成视觉上的幻觉，有一定的速度感。渐变是日常的视觉经验之一，一个人由远及近，由小变大的现象就是渐变。概括来讲，渐变是一种运动变化的规律，是对应的形象经过逐渐过渡而相互转换的过程（图5-6）。渐变是规律性的无限变动，变动时，以节奏、韵律、自然等感觉为主，这些感觉也是人们生活中最为关切的。

当仰望一座巍然耸立的摩天大楼时，其窗形的排列是下大上小，显示出一种渐变的秩序感。一切事物的生长与灭亡，皆在渐变之中产生，如婴儿的成长、太阳的东升西落、车辆的由远及近等，都产生渐变感。由于渐变是人们生活中的视觉经验，所以渐变的手法很容易得到观众的认可。

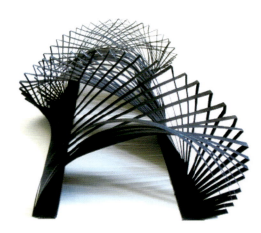
图5-6 简易渐变

5.3 平衡

平衡是指形体左右两部分形状不同而体量相同或相近。由于它不失重心，形成势均力敌的感觉，因此不会失调。平衡原理建立在力学的基础上，因而视觉平衡力学不仅体现在形态的各种要素上，同时也体现在物理的重量感上，并不单纯是指地球对物理形态的引力作用。它往往以同量式或异量式表达平衡的美感。

不规则的形体常常会利用力学上的杠杆原理来达到平衡。一个距离视觉中心较远、意义次要的小形体，可以借助距离视觉中心近而意义较重的大形体达到平衡，这是不规则形体获得美感的另一个原则。

在立体设计中，不仅外部形态要以平衡体现，内部设计中也要以平衡作为原则，这是因为任何立体形态的表现都要以平面为支撑，如点、面，且平面决定了视觉感知的先后次序。换句话说，内部平衡实际上是平面的平衡。因此，平衡不仅从外部吸引人的视线产生美感，而且它具有内部的导向性。这种特性会在弯曲和折轴线的不对称平面中得到充分体现。

不管是物理平衡还是直觉平衡，其本质都是指物体各个部分都达到了在停顿状态下所构成的一种分布情况。在一件平衡的构成作品中，形象、方向、位置诸因素都给人一种稳定和谐的感觉，因而其结构就具有一种确定和不可变更的特征，而能将所要表达的含义清晰地呈现在观察者眼中，如图5-7和图5-8所示。

图5-7 知觉平衡

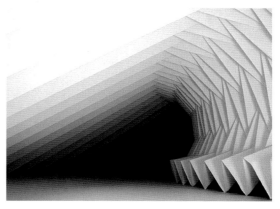

图5-8 物理平衡图

小提示：在立体构成中，平衡可以通过下列手段来表现

（1）不安定平衡。杂技演员在三脚离地的桌子上完成各种平衡动作时，虽然那么不安定，好像一丝呼吸就可以破坏其平衡，但在每一瞬间，演员与其道具都处于一种相对平衡状态下，这种不平衡我们称之为不安定平衡。

（2）相依平衡。当一群或一个构成要素需要另一个或另一群构成要素使其在视觉上让人感觉具有结构性的平衡时，我们称之为"相依平衡"。

（3）独立平衡。独立平衡是相对于相依平衡而言，当一个要素不需要其他要素的支持，而能维持其平衡，这就是独立平衡。一个水平或垂直静态的构成，就是一种独立平衡。

5.4 比例

比例一词源自数学上的定义，是指一个总体中各个部分的数量占总体数量的比重，用于反映总体的构成或者结构。在立体构成中，各部分与整体之间的比例如图5-9和图5-10所示。

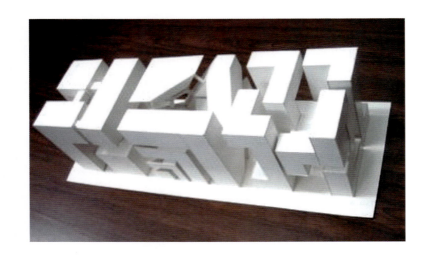

图5-9 比较比例

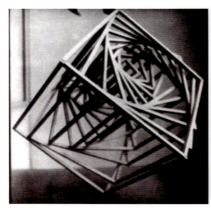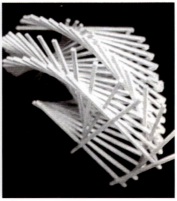

图5-10 内涵比例

一般来说，比例越简单，就越容易被人接受，越实用。具有简单的比例关系的形态往往是优美的，经得起时间的沉淀。在西方，古典建筑之所以优秀，正是因为它的设计基础是一个正方形系列，表现出比例关系，即每个正方形的面积是前一个正方形面积的1/2或两倍。

形体的比例不仅存在于外部形态，而且存在于内部空间。在人们生活的居室环境中，人的身高与空间高度有比例，门的高度与宽度也有比例。这种比例只有做到科学、合理，才能满足人的需求。而比例是否科学、合理需要从生理、心理上进行充分考虑。比例只有符合人的审美要求，才能创造出令人愉悦的环境氛围，如图5-11和图5-12所示。

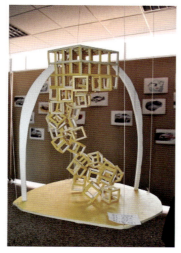

图5-11　全面比例

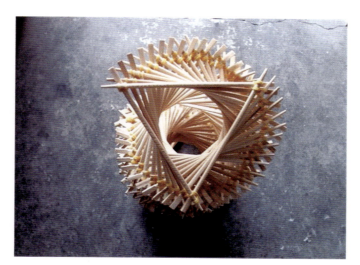

图5-12　数理比例

5.5　对比与调和

对比是指立体形态构成要素以对比方式各自展示其面貌和特点，使原有的个性更加鲜明、更加强烈，同时也增强了形体对人的感官的刺激，造成更强的视觉冲击力和视觉效果。对比是形式美感重要的生动语言，它可改变形体的呆板，造成富有生气、活泼、动感的造型。在对比中，原有的构成要素最大限度地保持要素之间的差异性。可以说，形态构成缺乏对比就没有活力，失去运动感。对比在立体构成中的各个方面展示自己的表现形式，既有形体、色彩、材质等方面的对比，也有实体与空间的对比等，如图5-13和图5-14所示。

对比表现形式又分为：形体对比、色彩对比、材质对比、方向对比、实体与空间对比。

调和是与对比相反的概念，是指立体形态构成要素共性的加强及差异性的减弱，以求获得整体上的统一。形态构成一味地强调对比，势必走向认识上的绝对化，不可能从全局的角度去控制造型表现，导致构成的作品从整体上看是杂乱无章、矛盾重重、支离破碎、毫无整体性的。

对比与调和是相辅相成、密切相关的，是矛盾的统一、辩证的统一。立体构成从许多方面体现出对比与调和的关系。

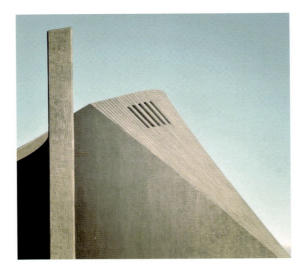
图5-13 形体对比

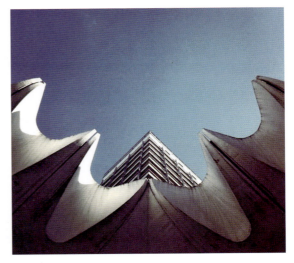
图5-14 方向对比

1.形体的对比与调和

不同形状和体量的形态构成，使形体呈现出对比与调和的关系，反映这种关系最典型的是简单的几何形体。它们之间具有统一感和整体性，使人最容易认识和理解对比与调和。几何原理的形式美感不仅从它本身得到体现，还在建筑艺术中表现得淋漓尽致。从古埃及的金字塔到古罗马的万神庙（图5-15），还有古罗马大角斗场（图5-16）。无不折射出这种最主要和简单的对比与调和。设计师的成功就在于巧妙地将各种形状从属于基本形，使基本形这一特征得到强调。

古埃及的金字塔【视频】

万神庙【视频】

大角斗场（影片片段）【视频】

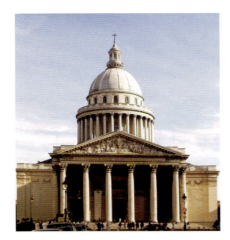
图5-15 万神庙

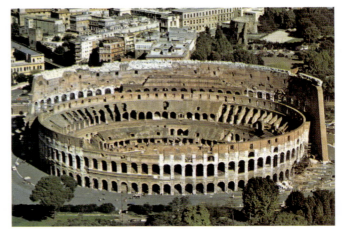
图5-16 大角斗场

形体的对比与调和要突出主体，强调其他部位对主体的从属关系，同时通过控制主从关系，尽量用形体中细部的形状来取得对比与调和的效果（如古罗马大角斗场每一个细小的形体都从属于椭圆形状）。强调高度，加强高低对比是突出主体的一种方法，因为当形体高低反差大，且有一定的体量结合时，就会产生力量感。另一种突出主体的方法是次要部位的形状与主体相同而体量较小，尺寸也较小。一方面，在视觉上，高的形体比低的形体更容易吸引人的视线，圆的比直的更令人注目，因此对比手法的运用能起到引导视线的作用；另一方面，人的视线也会因动静对比而产生趣味感。

利用形状来协调形体，使之形成统一感，在形体构成中是非常重要的手段和方法。形状和尺寸的协调一旦同形体的细小部位结合，那么这种由外及里的协调则会表现出形体的整体性，是对比与调和的高度体现。

2. 色彩的对比与调和

研究形体的色彩具有积极的意义。构成形体的天然色彩材料与经过施色的材料会呈现出不同的色彩关系。它们相互对比在视觉上给人以紧张感和刺激感，一旦它们形成调和关系则给人以色彩的秩序感。形体材料表面的色彩在各种光线照射下会构成不同色相对比、明度对比、纯度对比，且由于这些形体材料表面的形状、大小、位置、肌理不同，会形成色彩形象上的对比，同时，人在感觉色彩的过程中伴随着心理活动，导致出现冷暖、进退、轻重、厚薄、扩张与收缩、动与静等对比与调和的关系。

色彩的对比与调和【图文】　　实体与空间的对比与调和【视频＋图文】

3. 实体与空间的对比与调和

实体与空间的关系是辩证的，通过两者之间的相互作用显示各自的存在。实体是客观的，它存在于空间中；空间是出现的，没有具体的实体很难感觉到空间。实体是由二维空间的体量构成的，并通过对不同形态的塑造表达出不同的形式，不同的内容和内涵，深刻地影响着人的空间情绪。

5.6 主次

在立体构成中，主要部分决定了构成的形象和意境。一般来说，我们可以通过以下方法，使造型在构成中成为主要部分。通过点、线、面、空间等各个要素构成的形态越大，在整体中就处于主要位置，它对视觉的吸引力也就越大。成语"众星捧月"和"鹤立鸡群"就是很好的根据造型物大小决定主次的例子；造型中最有趣或最富戏剧性的部分往往会首先吸引人的视线，从而使其成为主要部分；不同的位置会导致不同的注意力。放置在造型中心位置或靠前的形体往往会比放置在两边或靠后的形体更能引起人的注意。因而放在中心、靠前位置的形体往往能成为造型的主要部分。比如一张集体照，我们通常首先注意的是照片中间的部分，然后才会向两边观看。

次要部分的安排根据主要部分来决定。分别要在形态大小、造型特色、放置位置、色彩的变化来突出和主要部分的对比，但同时也要整体的协调性。

一般情况下，以体积大的、颜色突出的形体为主体；体积小的、颜色平淡的形体为次。主体是构成的核心要点，是构成的重点内容，突出了构成的核心思想；次要部分对整体起衬托和补充作用，这样使主体与次要部分相互结合，才能相得益彰，如图5-17和图5-18所示。

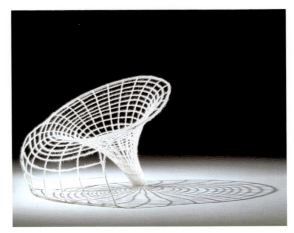

图5-17 多少与主次

图5-18 疏密与主次

5.7 节奏

节奏是指用反复，对应等形式把各种变化因素加以组织，构成前后连贯的有序整体，是抒情性作品的重要表现形式。音乐的三要素就是节奏、旋律与和声。音乐的主体性以及节奏的表现与设计相通，我们可以从音乐中学习到很多东西。通过音乐，可以看出一个人对抽象世界的感悟，对设计元素的节奏的理解，在某种程度上也是对抽象世界的感性理解。

节奏是立体构成设计中一种重要的表现式（图5-19）。有节奏才有韵律。"节奏"指在空间中各元素通过有规律的变化，产生秩序感。节奏是生命运动的象征。高山峻岭起伏跌宕的节奏变化是大自然的生命力所在。城市耸立的高楼跌宕起伏，产生的节奏传达出人类的创造力之美。不同的节奏变化，会产生不同的表现特征和心理感受，一般把节奏分为紧张型和舒缓型两种，节奏的急缓是能通过多种方法实现的，可以是形态和色彩，也可以是黑白和肌理之间的转换，节奏需要在重复中实现，没有重复性就没有节奏的对比（图5-20）。

节奏感【视频】

在立体构成中，节奏是指造型元素有规律地重复出现，引起视觉心理的有序律动。造型元素在位置、大小、方向、形态等方面的有规律重复，能够给我们带来从视觉到情绪的动感。

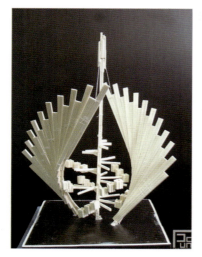
图 5-19 节奏之美

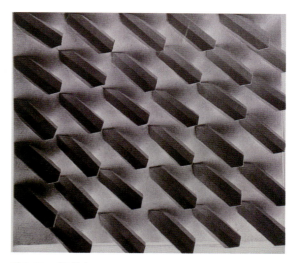
图 5-20 反复节奏

5.8 韵律

节奏有规律的变化，就产生了韵律。韵律使节奏有强弱起伏、悠扬急缓的变化，并赋予节奏一定的情调。韵律是诗歌和音乐的美感形式，它是指诗歌、音乐中的声韵和节奏。无论是诗歌还是音乐都讲究音的和谐美感，这是由诗歌和音乐的特征所决定的。在艺术中，韵律越强烈，其作品越具有艺术冲击力和感染力（图 5-21）。

在自然界中，有许多具有强烈韵律的现象，如植物叶片的排列变化、叶片的大小变化、叶脉的韵律与渐变（图 5-22）、大海波涛的反复、行星运行的轨迹，这些现象从微观到宏观都充分印证着韵律存在于宇宙万物之中。

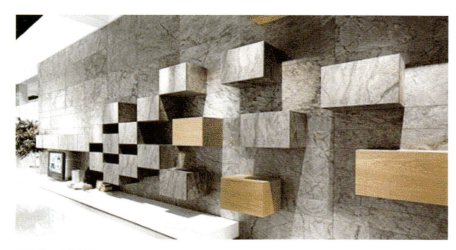
图 5-21 动静韵律

韵律美【视频】

以渐变形式构成节奏韵律美是更为强烈鲜明，与重复有规律的间隔韵律相比，其丰富和耐看的程度是毋庸置疑的。它通过物体的形状、色彩、材质、肌理进行强弱、大小的渐变。渐变形式是以数据原理为依据进行有序的组织变化，以获得优美的形式感。即使是一个简单的元素，通过渐变也可获得丰富的效果。抽象的元素可以通过渐变获得韵律美，复杂的植物生长过程也体现着渐变规律，通过叶、花、果实的排列体现出节奏韵律美（图5-23）。

图5-22 叶脉的韵律

图5-23 花、叶的节奏韵律美

节奏和韵律有一种神奇的力量，因为它可以引导人们的视线，具有强烈的视觉吸引。如果从一个点可以看到两个视野，其中一个有韵律而另一个没有韵律，那么观者的目光会自然地转向前者。

节奏和韵律在不同时期有不同的表现形式，但体态和线条的韵律在建筑和工业造型中仍然是产生紧凑感和趣味性的重要手段，具有重要的价值和意义。

本章案例欣赏

1. 比例的案例

美国国家美术馆（图5-24），展览馆和研究中心的入口都安排在西面一个长方形凹框中。展览馆入口宽阔醒目，它的中轴线在西馆的东西轴线的延长线上，加强了两者的联系。研究中心的入口偏处一隅，不引人注目。划分这两个入口的是一个棱边朝外的三棱柱体，整个立面既对称又不完全对称。展览馆入口北侧有大型铜雕，无论就其位置、立意和形象来说，都与建筑紧密结合，相得益彰。

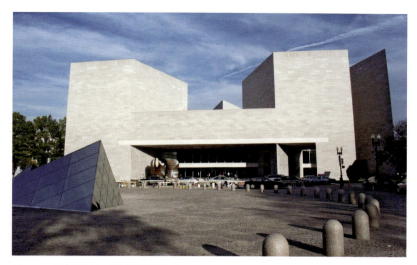

图 5-24　贝聿铭作品　美国国家美术馆东馆

2.节奏的案例

颐和园长廊（图 5-25），廊柱间距相等，并不断重复，但廊外的风光在变化。如果比作五线谱，湖光山色就是跃动的音符，合成皇家园林的华彩乐章，而廊柱就是小节线。

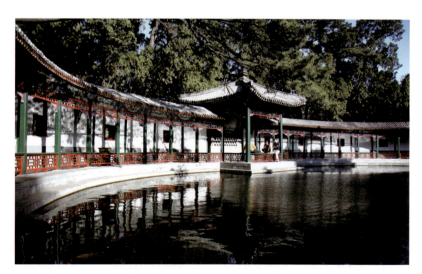

图 5-25　颐和园长廊

3.韵律的案例

阿利耶夫文化中心如图 5-26 所示，这座流线型的建筑不断从地面向上延伸，曲线形的外观表皮将建筑各功能区有效分割，并很好地保留了其各自的私密性。所有功能区域及出入口均在单一、

连续的建筑物表面,由不同的褶皱堆叠呈现。这种流线的堆叠有机地连接了各个独立功能区,与此同时,不同的褶皱形状也赋予每个功能区以高度的视觉识别性和空间区隔性。

印度泰姬陵如图 5-27 所示,陵墓方形的主体和浑圆的穹顶在形体上对比很强,但它们却是统一的:它们都有一致的几何精确性,主体正面发券的轮廓同穹顶相呼应,立面中央部分的宽度和穹顶的直径相当。同时,主体和穹顶之间的过渡联系很有匠心:主体抹角,向圆接近;在穹顶的四角布置了小穹顶,它们形成了方形的布局;小穹顶是圆的,而它们下面的亭子却是八角形的,同主体呼应。

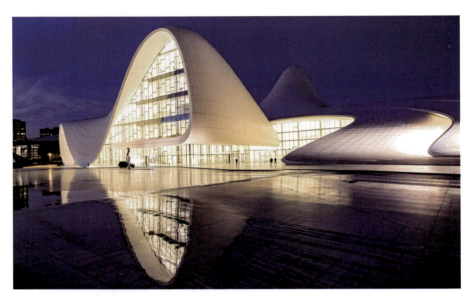

图 5-26　扎哈哈迪德作品　阿利耶夫文化中心

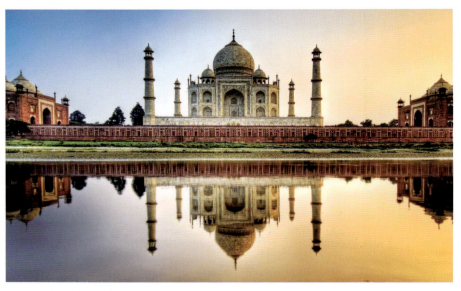

图 5-27　印度泰姬陵

4.重复的案例

中国的长城（图5-28）并不只是一道单独的城墙，而是由城墙、敌楼、关城、墩堡、营城、卫所、镇城烽火台等多种防御工事所组成的一个完整的防御工程体系。这一防御工程体系，由各级军事指挥系统层层指挥、节节控制。

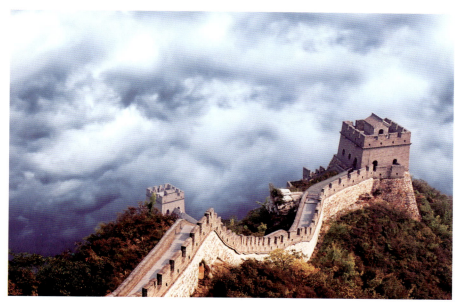

图5-28　中国长城。

思考与练习

1. 简述立体构成的形式美法则在实际中的运用。
2. 比例在立体构成中的作用是什么？

习题答案【文字】

第六章 立体构型

教学目标

1. 了解立体构成的立体构型的分类。

2. 了解线、面、块构成的材料与技术要素。

3. 加强学生对构成材料的体验和理解。

4. 掌握简易的立体构型制作方法。

教学要求

知识要点	能力要求	相关知识
立体构型的教学内容与目的	(1) 加强学生对构型材料特性与技术要素的理解 (2) 掌握线、面、块立体的制作手法 (3) 线、面、块构成在实际中的应用	立体构型的概念及特征
立体构型的分类	(1) 了解线、面、块构成的三者的特征与区别 (2) 了解线、面、块在实际构成中的体现	线、面、块的制作
立体构型的材料与技术要素	了解不同材料不同技术要素的特性	线、面、块的应用
立体构型的学习方法	(1) 材质与结构的训练 (2) 学会观察，从生活中发现 (3) 多运用不同的表现手法，比较不同材质不同手法制作的作品带来的不同情感体验	材质与结构训练

基本概念

形态是物质的表象，从物质的现实性来讲，形态可以分为自然形态和人造形态。自然形态是在客观自然环境里因自然力量造成的形态，如星球、高山、冰川、巨石等；人造形态是指人类根据自身生存需要而创造的物质形态，如建筑、工具、日用器皿等。无论是自然形态还是人造形态，都可以概括为点、线、面、块（体）等形态，从而可以系统地认识、理解和研究所有形态。立体构成的形态具有一定的三度空间体积，所以立体构成中的线、面、块（体）都是占有三度空间的实体，因此，立体构成的材料形态要素又称为线材、面材、块（体）材。

6.1 线材立体构成

6.1.1 线材立体构成的概述

在抽象的概念里，线代表相对细长的形态。在线材的构成中，容易产生许多空隙，给人一种轻量和通透的感觉。

线在立体造型中有着很重要的作用，具有极强的表现力，它能决定形的方向，也可以形成形体的骨骼，成为结构体的本身。许多物体构造都由线直接完成。错落有致的树枝、无限延伸的铁轨、岁月沧桑的皱纹，都给我们线的体验。线相对面和体块更具速度与延伸感，在力量上更显轻巧。

不同形态的线会给人不同的情绪感受，用直线制作的立体构成造型，使人产生坚硬、有力的视觉感受，但容易显得呆板。曲线形成的造型会令人感到优雅、舒适，但若处理不当，则容易混乱。

同样形态的线会因材质的不同而引起视觉与触觉上的不同。如同样是直线的棉签、钢管与木条，它们所造成的心理感受却截然不同。棉、毛、藤等天然植物材质具有温暖、轻松的亲和力，而钢铁、塑料、水泥等人工材质则给人带来机械、冰冷、理性的感受。

6.1.2 线材构成形式

硬线构成即硬质线材的构成。硬质线材的强度较好，有比较好的自身支持力，但柔韧性和可塑性较差。因此，硬质线材的构成可以不依靠支架，多以线材排出、叠加、组合的形式构成，再用黏结材料进行固定。硬线构成具有强烈的空间感、节奏感和运动感，如图6-1和图6-2所示。

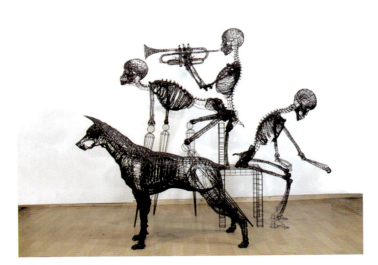

图6-1 硬线构成（一）

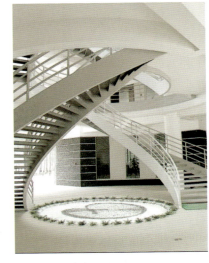

图6-2 硬线构成（二）

将硬线构成的线框进行重复、渐变、密集等韵律构成，则形成丰富的视觉效果，如图6-3和图6-4所示。

软线构成又叫软质线材的构成。软质线材的材料强度较弱，没有自身支持力、柔韧性和可塑性好（图6-5）。所以，软质线材通常要框架来支撑立体形态，对框架的依赖软线构成可分为有框架构成和无框架构成。有框架构成先用硬质线材制作框架，再在框架上定接线点，然后用软质线材按照接线点的位置连接（图6-6）。无框架构成是利用软质线材的编结、层排、堆积进行构成，如软挂壁、织物等。

做线层构成时，要在方向与空间位置上把握秩序与变化，以渐变为宜（图6-7），否则容易零乱。

线材料构成应用
【视频】

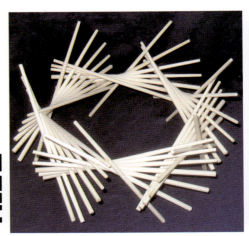

图6-3 平衡线构

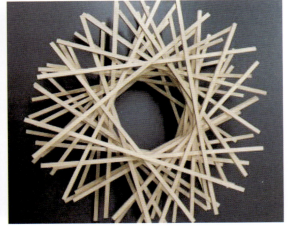

图6-4 重复线构

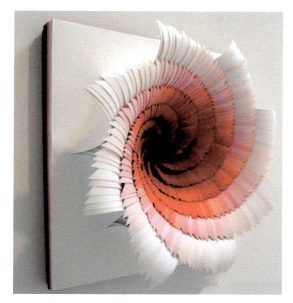
图6-5 软线构成

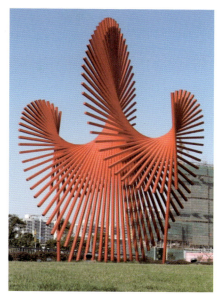
图6-6 木线构成

图6-7 渐变线构成

木线生产【视频】

软线自身很难定型，且视觉上缺少力度感，但若将其进行编织、缠绕或依托硬性材质进行拉引，则能获得较强的造型空间，同时也能提升它的力度感。造型丰富的中国结、盘扣就由软性线编制、盘绕而成，传统纤维艺术所使用的材料大部分也是软性线材。

蜘蛛以树枝、墙面或其他硬质材料为依托，将纤细的吐丝织成优雅、轻巧的蜘蛛网，用以捕获较大的昆虫。应用蜘蛛网的构成原理，可以将"软弱"的线材依托硬材进行拉引，获得优美而紧张的曲面。

软性线的拉伸力大于其压缩力，拔河时可见一斑。若将此原理应用于建筑与工业设计中，则可节约许多材料，同时能够减轻设计物的重量并提升美感效能。

地表的龟裂纹、满墙的爬山虎、密而有序的鱼刺都展现了自然造化的魅力，并都有着自身独特的构成规则。这些形态生动、构造合理的自然物象都是我们设计创作时取之不尽的素材。

6.1.3 线材的构成方法

1. 线材的形态分析

线材具有长度和方向性，能表现各种方向性和运动力，其长度远远大于截面的宽度，具有连接空间的作用。线的形态各异，给人的心理感受也不同，如图6-8所示。

【阅读材料】上海世博会中国馆

上海世博会中国馆的设计是典型的垒积框架结构建筑，这样的结构特征能够带来良好的抗震效果，给人以庄严稳重的视觉感受（图6-9）。

图6-8 简易线构

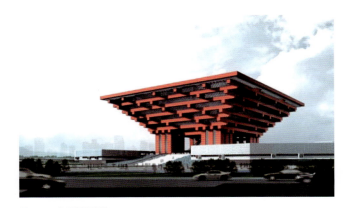
图6-9 垒积框架结构

2. 线材分类

根据线材的表面效果，可将其分为反光线材、透明线材。反光线材有不锈钢条、铜丝等；透明线材有玻璃棒（图6-10）、透明塑料棒等。根据线材的物理属性，可将其分为金属线材（图6-11）和非金属线材。根据线材的韧性程度，可将其分为软质线材、硬质无韧性线材和硬质韧性线材。

3. 线材的加工方法

软质线材一般有线、绳、尼龙丝、橡皮筋等。软质线材本身不具备支撑性，需要借助硬质线材、板材、块材，通过焊接、黏接、结接等手段进行松连接和紧连接。

爬山虎【视频】

上海世博会中国馆【视频】

图 6-10　玻璃棒　　　　　　　　　　　　　　　　　　图 6-11　钢丝

硬质无韧性线材有玻璃棒、硬塑料棒、管等。

硬质韧性线材有各种金属线、竹、木、藤条、纸条、弹性塑料线材等。这种材料有较强的可塑性，可用焊接、黏接、榫接等多种手段连接；可用弯曲、折曲等方法变形，如图 6-12 所示。

硬线材质构成中的单线构成就是只用一根线材所构成的立体造型，如图 6-13 和图 6-14 所示。

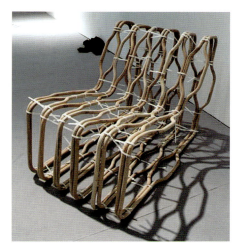

图 6-12　立体线构　　　　　　　图 6-13　线构舞者　　　　　　　图 6-14　日本造型艺术家伊藤隆道的作品

【阅读材料】上海世博会英国馆

2010 年上海世博会英国国家馆的展区核心"种子圣殿"，是由 6 万余根连续的向各个方向伸展的"触须"——连续线立体构成。白天，这些"触须"会像光纤那样传导光线来提供内部照明。营造出现代感和震撼力兼具的空间；夜间，"触须"内置的光源可照亮整个建筑，使其光彩夺目。这也是一种连续线立体构成与高科技手段相结合所创造出来的瑰丽建筑，是连续性线立体构成的成功方案，如图 6-15 和图 6-16 所示。

上海世博会英国馆
【视频】

图 6-15 英国国家馆连续线立体

图 6-16 英国国家馆

连续线材构成的效果犹如绘画中的"一笔画"，通过简单的一根线条，将目标形态的关键点安排于其上，形成流畅的简化形。连续线材构成的练习也是对形态概括能力及对线材进行加工能力的锻炼。

以同样粗细单位线材，通过黏接、焊接、铆接等方式接合成框架基本形，再以此框架为基础进行空间组合，即为框架构造，如图 6-17 所示。

框架构造的形式又分为重复线构、渐变线构、自由组合线构三种基本形式。重复线构是以相同的独立线框按一定的秩序排列和交错进行垒积，以创造整体的节奏感、丰富性和耐看性。

渐变线构是用大小渐变的独立线框排列、插接，以此构成秩序井然、有条不紊的框架渐变形式，如图 6-18 所示。

图 6-17 方框线构

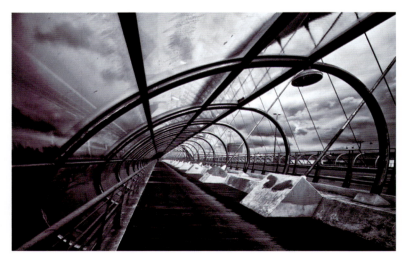
图 6-18 渐变线构

自由组合线构如图 6-19 所示。

如图 6-20 所示的衣架是由设计师 J. 德·帕斯、D. 杜尔比诺、P. 罗马兹共同完成,这件作品曾荣获 1979 年第 11 届金圆轨奖。它由八根不规则四边形木棍组成,高 1.5 米,能够合拢和抓在双手中,打开时,可以凭一种魔术般的平衡奇迹般地站立着,这是因为它们有一个钢材球窝节,能让环形点状的底座比用来挂衣服的上面部分的扇形幅度更大。木棍的上端凹进去,弯角相当细腻,不至于破坏挂上去的衣服。

4. 垒积构造

垒积构造是把硬质线材进行垒置、插接或黏接,并运用美的形式法则所进行的立体构成形式,如图 6-21 和图 6-22 所示。

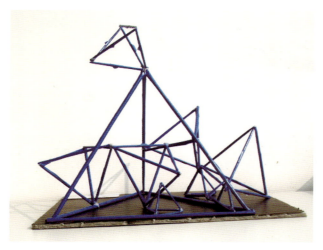

图 6-19 自由组合构架

图 6-20 衣架

图 6-21 垒积构造

图 6-22 垒积构造作品(富兰克·盖里)

6.2 面材立体构成

6.2.1 面立体构成概述

具有轻薄感，其厚度和周围的环境相比较显示不出强烈的实体感觉时，就属于面的范畴。面形态因视觉角度的转换会呈现出线或体的特点，面的侧面切口具有线的延伸感，正面又具有体的厚实感。

由具备面特征的材料，按照一定的形式美法则构成新的形态叫面的构成，如图6-23所示。

小提示：立体与空间的关系具有复杂性，立体占有三维空间，而且还要求有四维的空间（实体本身运动部分的空间、被挪动时的空间、观赏或使用者的空间及作用于周围的空间，即"势空间"，或者简单称知觉力场），这都是以实体为主的空间，我们简称其为空隙。此外，还有以空隙为主的空间（环境空间），在那里，

图6-23 面立体构成

实体只不过是被用作限定空间的条件。一般人往往只注意实体，空隙是在不知不觉中影响人们的。我们必须建立自觉的空间意识，才能创造出良好的以空隙为主的空间形态。

1. 层面构成

我们都见过切片面包，切片的形态是由面包体进行层层分割而成。若把这种分割方法用于其他形态，如几何体、有机体及具象形体，则会因被分割体及分割方法的不同产生不同的层面形态。将分割后的层面进行层层排列构成，可称为层面构成。

2. 曲面构成

海螺、贝壳、花生等物以简练、轻巧的曲面外壳保护自己的躯体，它们就像伟大的设计师向我们展现了大自然的造物奥妙。首先，这些曲面外壳的构造合理且简单，它们都以很少的材料构成；其次，它们展示了非常优美的造型。相对于平整的面，曲面更具有承受外力的能力，如图6-24至图6-27所示。

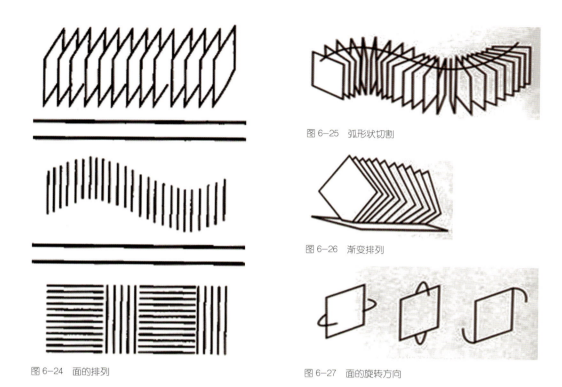

图 6-24 面的排列

图 6-25 弧形状切割

图 6-26 渐变排列

图 6-27 面的旋转方向

6.2.2 面材的加工手段

折屈加工就是将一块平面的纸板进行折叠,把其中的一部分折成立面折屈后保留一定的角度,形成一个深度空间。折屈加工,可进行单折、重复折、反复折或多方折(图 6-28 和图 6-29)。

图 6-28 弯曲加工(单折)

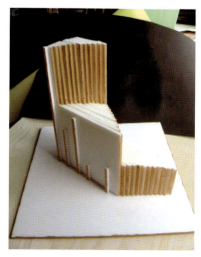

图 6-29 集合曲面弯曲构成效果图(重复折)

6.2.3 面材的构成形式

面材的构成是空间分割和空间规划的重要训练方式，实用性能非常强。其构成方式主要表现在以下几个方面。

（1）面材半立体构成。

（2）面材板式排列立体构成。

（3）面材柱式立体构成。

面材的构成形式：

（1）面材半立体构成

半立体构成是在平面材料上对某部分进行立体造型的加工手法，主要通过折叠、引拉、挤压、粘贴等方式使面材呈现规定的立体起伏变化，还可以进行切割、挖洞、卷曲成柱体等造型，如图6-30和图6-31所示。

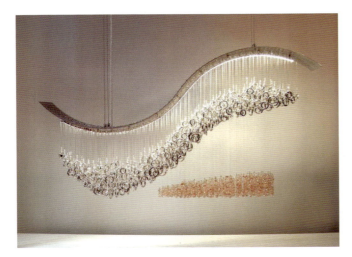

图6-30 建筑线构成

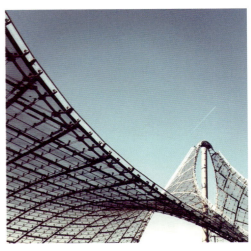

图6-31 曲面灯饰

（2）面材板式排列立体构成

面材的空间表现主要通过面材自身存在的状态，以及面材空间组合状态实现，如图6-32所示。

（3）面材柱式立体构成

面材柱式结构是一种相对独立的造型样式，主要通过面材的弯曲、折曲、连接而形成的封闭式的、具有体积感的空心结构，如图6-33所示。

图 6-32　多面体棱边处理

图 6-33　柱式立体构成

6.3　块材立体构成

块（体）元素指的是具有长度、宽度、厚度的物体，它具有连续的表面，所以立体构成中采用块（体）元素能够表现很强的量感（从物理角度可解释为体积感）。

块（体）元素具有丰富的形态结构，所以在立体构成中，我们可以利用它单一与整体、聚合与分散等方法实现体元素的美感。

如图 6-34 所示的包装设计，设计者采用木质材料进行加工，形成长方体结构的酒瓶包装盒。将酒装入其中，既美观、时尚，同时又能保护易碎的玻璃酒瓶。

6.3.1　块材立体构成概述

图 6-34　木质酒瓶包装盒

宇宙空间多数物体是以体块的形态呈现的，如山川、星球、生物躯壳、果实等都给我们实际的体块感受。体相对于线与面来说，具有厚重、稳定和充实感，并在体积上占有优势。

根据其构造，体可分为实体、虚体与半虚半实体。

实体的内部充实，具有厚重感，如木块、石头、动物躯干等；虚体由面包围而成，内部为空，如气球、房屋及各种容器等；半虚半实体则较实体更具透气感，而比虚体则更具充实感，如海绵、蛋糕等。由具备体块特征的材料，按照一定的形式美法则构成

块材立体构成【图文】

新的形态叫体块的构成。体的构成材料通常有泥土、石膏、土块、水、蔬果和卡纸等。

小提示：块（体）元素对塑造具有形式美、比例美、空间感、质感的立体作品有着其他元素不可比拟的优势，将块（体）元素组合可以在立体构成作品中获得更多造型。故块（体）元素在产品设计包装中得到广泛的应用。

1. 集合多面体构成

在立体世界的基本形态中，最具代表性的是正方体、球体、圆锥体，这三种形体被称为三原体，由此可以衍生出多种复杂的形体。

各个面的形状和面积都相同的体叫正多面体。正多面体有正四面体、正六面体、正八面体、正十二面体、正十六面体、正二十面体等，面越多，则越接近球体。

几何体虽然形体简练，但较为机械，缺少有机感与变化，为此，可以对几何多面体进行改造，使其既保留几何形的简练，又不失生动变化。

（1）表面处理：利用各种处理手法，使多面体的表面产生立体变化。

（2）边缘处理：将直线的棱角进行曲线、折线或其他不规则线交替。

（3）棱角处理：棱角是由三个或多个面相聚而成的点，若将其切割或增加另外形体，则会产生新的形态。

2. 多面体群化

将多面体进行群化，以重复、渐变、密集等韵律重新构成。

3. 多面体的有机感

流水冲击过的河床，总会留下流水的痕迹；湖面的层层涟漪总能让人明白是风使然。要使几何形态呈现有机感，则可以将外力施加于几何体，让几何体产生与外力抵抗的形态。在这一点上，我们必须具备超乎常理的想象力，设想如果微风轻拂一组正方体，是否也能泛起层层涟漪呢？石膏球体会不会像蜡一样因为热力而融化？

4. 自然体的构成

自然造化本来就具备合理的结构和优美的形态。从韦斯顿镜头中的青椒与鹦鹉螺可见一斑。仔细寻找，美好的形态也许就在你窗外的玉兰树上。对于自然形态直接应用的仿生思维，是造型设计中惯用的思维方式。

6.3.2 块材构成的方式

1. 单体构成

单一的形体是立体的基本存在方式。构成单体的线型可以是简单的直线或曲线，也可以是由不同线型渐变复合而成。

2. 双体构成

按构成的形式特点，双体构成可分为双体渐变、双体呼应和双体对比。

1）双体渐变

双体渐变是指由两个不同的单体组合成没有分界的统一体。如顶面是圆形而底面是方形的玻璃杯，杯体是从圆到方的各个渐变层次的过渡，圆形体与方形体的独立外貌已相互融合而消失，类似的例子还有显像管和电扇的电机罩壳等。

双体对比【视频】

2）双体呼应

两个调和性较强的单体可结合成界限分明的一个立体。如一个普通的瓶子，瓶与盖两个单体结合成一个立体，但是两个单体的界限是分明的，形是近似的，都是圆柱形，只是高度不一样，双体之间体现了调和呼应的关系。类似的例子还有航空椅的靠背和靠头等。

3）双体对比

结合成一体的两个单体呈现对比性质，包括形状、体量、方向等对比，这是一种更为普遍的双体构成。如一枚公章，两个单体的形状是相似的，其方向与体量皆成对比。若是方印章而印把是圆柱形，则形状亦构成对比。

3. 组合构成

将多种单一形体拼合在一起，构成一个新的立体形态的过程称为组合构成。组合是最普遍的造型方式，凡具有从零件装配成成品这种生产过程的产品，在造型上一般都离不开组合的方式。在组合构成中，根据形体之间的组合形式和性质的不同，可存在各种不同的关系。

单纯的表面接触结合，没有互为依存的进一步联系形体按垂直方向，一个置于另一个之上，具有承受的性质比例悬殊的主从形体，具有明确的从体依附于主体的性质关系嵌入覆盖贯穿示例简述一个形体的一部分嵌入另一个形体的内部，具有交叉的性质一个折转的面立体或线立体笼罩或围束在另一个形体的外层，具有约束的性质一个形体从另一个形体的内部穿越而过，具有穿透的性质在一件构成物上需要综合运用，在实际造型中需要灵活掌握。值得指出的是，造型上的形体组合与零件在机械装配中真实的组合关系之间，存在较大的差别。如贯穿，在机械结构上是真实的轴从有孔的形体中穿过，而在造型上只需要在一个形体的两端，表示出位置和形状可以连续而产生一体感的形体即可。所谓"贯穿"只是一种来自视觉感受的假设，而且根本不一定要真实的两个形体，可按组合的结果用注塑的一个形体来表达，也可用三个形体交合而成。造型上的各种空间关系，包括组合与切割都是一种想象、假设的关系。

4. 切割构成

切割构成与组合构成是相对而言的。用分解组合的观点来看，任何物体都可以通过基本构成要素组合而成。同样，任何物体也都能以某一基本形体为基础，通过切割而获得。为了陈述的方便，

我们把构成物比较明显地表现出某一基本形体特征的形体称为切割构成体。该形体反映矩形轮廓特征比较明显，故将这类形体的形成过程称之为切割构成。切割构成又以块面切除、形体修棱为主要表现形式。

5. 扭变构成

扭变构成是指以某一基本形体为基础，通过扭曲、压变、弯变等形式使之形成一种新的构成形态。

（1）扭曲：使形体两端断面的方位发生错动所引起的形态变化称为扭曲。

（2）压变：形体的一端受外部压力作用而产生变形称为压变。

（3）弯变：使原形体的轴线产生弯曲变形，且沿轴线产生渐变效果的变形称为弯变。

6.3.3 块材构成的加工手段

对于块材的加工，主要有两种方法：加法和减法。

1. 加法

加法是指从内到外的加工方法，需要按步骤慢慢地塑造形体。可以用加法的材料有泥巴、橡皮泥、石膏、油泥、泡沫塑料等。泡沫塑料的加法练习是指把泡沫塑料切割成各种形体之后，再叠加粘合成立体造型。

小提示：变形块材注意事项：各部分之间应自然过渡，不要拼凑，要有强烈的整体感。通常小的形体动势微妙则含蓄亲切，动势强烈易显得粗笨；大的形体动势宜强烈，动势过小易显得柔弱。

加法练习最常用的材料是泥巴，最常见的练习形式是泥塑。做大型泥塑需要专用泥塑架，做较小的形态练习不用架子。做泥塑的泥巴没有专用泥，一般的黄泥都可以作为泥塑泥巴，但最好是深层泥，有一定的黏性和可塑性，不能有太多砂石。泥土刚从地下挖出来需进行筛选，去除大砂石，然后和泥巴。和泥时要让泥浸透水，再揉泥。揉泥过程中，要去除一些小砂石和其他杂物，尤其是玻璃屑和金属硬物。为了使泥巴可塑性更强，结构密实，可以用木棒捶击，也可以用手摔泥。等到泥块有一定的可塑性，就可以将其放入大缸中，用塑料纸盖好，俗称"醒泥"，使较硬的泥充分软化。存放一星期后，再将泥巴揉一遍，直到有一定的黏度、硬度和强度，一般以不沾手为宜。使用时用手一捻，基本上无砂粒且不黏手，这样的泥就可以进行泥塑了。

做泥塑之前，最好画出素描小稿，包括正面稿、侧面稿和背面稿，这样，做泥塑构成时就心中有数。在泥塑过程中可以进行改动，对于设计不合理的地方或者是影响整体造型效果的局部，可以进行增减。

泥塑是一个加法加工的过程，是泥巴不断叠加的过程。加工过程中，需要从四周各个角度观察，对于某一点的准确性，也要从四周观察和塑形，否则就找不到这一点的准确位置。

泥塑的加泥方法有多种形式，大型的可以用棍子敲实，小型的可以用手或泥塑刀拍实。加泥时遵循的一个原则就是正面观察，侧面加泥，然后反复验证。以做头像的鼻子为例，先把泥巴置于头部中心线上，从侧面确定它的高度，然后再从正面观察所加的泥是否正确。这样，所加的泥才能基本准确，避免盲目性。

成型以后的泥塑需要进行艺术处理，根据设计要求表现出一定的肌理效果。泥塑造型的艺术处理方法有打光、压平和做肌理。

（1）打光就是将造型主体全部压光，表现出完整光滑细腻的感觉。打光并不是磨光或擦光，而是用泥塑刀压光。压光时只把高处压平，由泥塑刀打压，使造型更加完美。打光时要有一定的腕力，灵活地掌握泥刀的走向。

（2）压平就是用泥塑刀把高点打压，使其平整光滑，而低点就让其保留自然肌理效果，可以留有刀痕和手做的痕迹，与高光处形成对比。

（3）做肌理就是使泥塑造型有一定的肌理效果，有时我们的手和刀在不经意时会留下一些漂亮的肌理效果，使造型更加生动有趣，同时还可以刻意做出某种肌理效果，达到要表现的意图。例如采用划痕、打麻点等方法做出一些肌理渐变效果。

2. 减法

减法是指从外到内的加工形式，从块材外部刻画出形体，把不需要的实体切割、刨凿掉，例如，石雕（图6-35）、玉雕、牙雕、木雕等形式。

图6-35 浮雕

对于构成而言，常用的减法练习材料是木材和石膏。下面将介绍石膏的具体加工方法。

石膏块体是由石膏粉加水和制而成的，一般的石膏粉都可以用来做立体构成练习。和石膏时，石膏与水的比例为 1 : 1，即半盆水中倒入石膏粉，直到石膏粉充分溶于水中，与水面持平，呈烂泥状，然后搅动石膏浆，使其充分与水溶合，赶出气泡，避免出现石膏小块。待呈浆糊状时即可使用，倒入事先做好的形体中。往水中倒石膏粉时不要边撒石膏粉边搅动，一定要等到石膏粉溶于水中时再搅动。若做方形石膏体，可用木板摆成方形，周围用泥巴挡住，防止跑浆。若做圆柱形，用油毡等材料围成圆柱形，底下用泥或石膏固定住，倒入石膏浆等待 15～30 分钟即可成型，按设计意图切割造型。对石膏体的切割，要把握好时间。一般石膏体凝固需 20 分钟左右，刚凝固的石膏体发热而且较软，这时最容易削减和切割。

切割时应先削出大形，然后再做细部处理。切割时要求准确而肯定，对形体要有正确的估量。一旦出现疏忽大意，将前功尽弃，很难修改。所以切割前可以预先在石膏体上画出形的大体位置，用钢锯等其他工具切割。石膏形体完成之后，可以进行打磨或者是做肌理、着色，还可以做仿石雕、仿铜等艺术效果处理。

磨光时要用水砂纸喷水打磨。先用粗砂纸把凹凸不平的地方粗磨一遍，然后用细砂纸打磨，尽量避免有磨痕，这样磨出的石膏块体有白大理石的效果。

在石膏上做肌理效果比较容易，可以保留刀割切凿的痕迹，做出石雕的效果；也可以使石膏体现光滑与粗糙的对比。为了表达某种意境或效果，干燥后可进行着色处理，普通的水粉色及油漆都可使用。为了表现石膏的块材特征，以及雕塑感和量感，可以进行仿花岗岩、仿铜、仿铁等艺术处理。

仿花岗岩效果就是在干燥的石膏上，用喷枪或毛刷之类的工具喷洒上带有花岗石色彩的色点，看上去就像花岗岩一样。喷洒时，喷点可大可小，要相对均匀。颜色一般用水粉或油性涂料和丙烯料等。仿花岗岩有褐色、黑色、土黄色、灰绿色、暗红色等色彩，一般以三种为基本色，喷洒时，有一种主要基本色可以用较大的喷点。仿石料的效果还可以在石膏体上涂上一层胶水，趁其未干时在上面洒上碎石屑或石英粉，或者是砂子等小颗粒。完全干透后整个石膏体就布满了像雪花一样的外层，有很强的肌理效果。

仿铜是一种比较高档的艺术效果，具体做法有两种。一种是在石膏体上先涂刷铜粉，铜粉要用专用胶水和制而成（也可用普通胶水），然后再在金粉上涂刷暗绿色仿青铜锈色，等颜色干透以后，再把高点用软布轻轻擦亮，露出铜粉颜色，擦得效果越自然越好。最后在一些暗部凹处涂上一点翠绿或粉绿色，这样仿青铜效果就出来了。应当注意的是，翠绿色和粉绿色铜锈不能太多，否则易乱。第二种方法是先涂刷仿青铜色（一般为暗绿色，可用绿加煤黑调制），再用毛刷或海绵蘸着用胶水和好的铜粉在高点处轻轻地刷上去，要注意不要擦在凹处，手劲保持均匀，掌握好整体效果。如果不做仿黄铜效果，可以直接在石膏体上涂刷铜粉，有一种金碧辉煌的效果。

本章案例欣赏

1.线立体构成案例

资读办公室入口前厅如图6-36所示,正面是一面投影玻璃,正常情况下作为背景墙使用,需要对外做展示时,可对展示内容进行投放。右侧的光电玻璃可以转化为磨砂面,使内部办公空间与入口空间独立开来。为了进一步提升办公效率,靳埭强为资讯办公室控制中心内部的办公空间进行了相关的设计,打造高效、个性、舒适的办公环境。

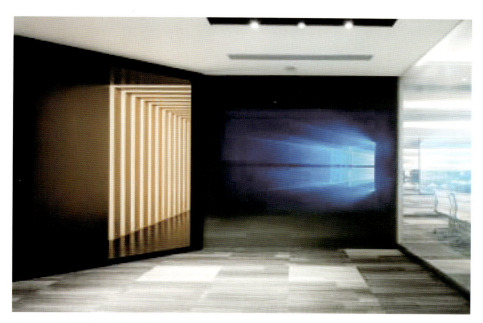

图6-36　靳埭强作品　资讯办公室

2.面立体构成案例

历经9年之久,经过约14位建筑师的角逐,约翰·肯尼迪总统图书馆(图6-37)终于在1979年10月20日竣工了。建筑师贝聿铭用具有代表性的混凝土、钢筋和玻璃几何形体构建出这座建筑,准确地传达出庄严而又具有纪念意义的氛围。空间、光线和清晰明朗的交通流线交织在一起,让参观者可以按时间顺序了解约翰·肯尼迪的生平。

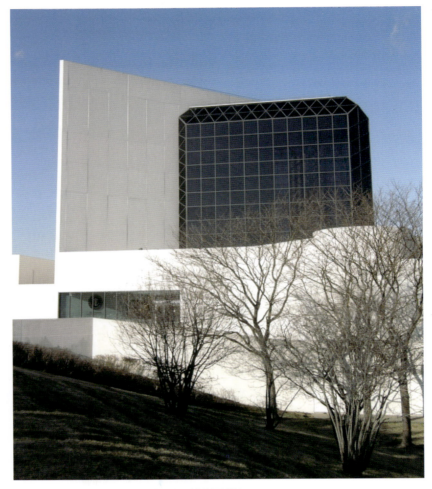

图 6-37　KurtWenner 作品　约翰·肯尼迪总统图书馆

3.块立体构成案例

　　掷铁饼者（图 6-38）取材于希腊的现实生活中的体育竞技活动，刻画的是一名强健的男子在掷铁饼过程中最具有表现力的瞬间。雕塑选择的铁饼摆回到最高点、即将抛出的一刹那，有着强烈的"引而不发"的吸引力。虽然是一件静止的雕塑，但艺术家把握住了从一种状态转换到另一种状态的关键环节，达到了使观众心理上获得"运动感"的效果，成为后世艺术创作的典范。作者米隆在这一作品中创造了一个出色的充满活力的运动员形象。尤见作者匠心的是，他出色地概括了掷铁饼这一运动的整个连续的过程，表现了一种动态的美。掷铁饼者张开的双臂像拉满的弓，使人产生一种发射的联想。铁饼和人头的两个圆形，左右呼应；紧贴地面的右腿如同一个轴心，使曲折的身体保持稳定。整个雕塑给人的印象是：健美、壮重、和谐，洋溢着青春的活力。

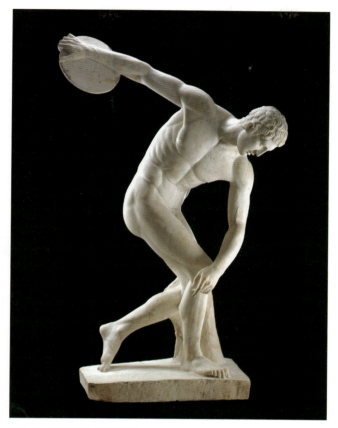

图 6-38　米隆作品《掷铁饼者》

思考与练习

1. 用两种以上的材料做同一造型，比较作品中因材料的不同而带来的情感体验。

2. 用生活中能找到的新材料进行造型探索，尝试找到适宜的制作工艺。

3. 线、面、块构成材料是如何在实际中得到运用的？

4. 线在材质上、形态特征上有哪些类别？不同的线对于人的心理会产生怎样的影响？

习题答案【文字】

第七章　立体构成原理在设计中的应用

教学目标

1. 认识立体构成的造型形式规律和方法对设计的重要性。
2. 了解立体构成原理在设计中的应用领域。
3. 掌握立体造型元素在设计中的灵活运用方法。

教学要求

知识要点	能力要求	相关知识
立体构成原理在包装中的应用	(1) 了解包装设计的概念 (2) 分析包装设计的案例	Adore 巧克力包装
立体构成原理在工业设计中的应用	(1) 了解工业设计的概念 (2) 分析工业设计的案例	Zero 概念手表
立体构成原理在公共艺术中的应用	(1) 了解公共艺术设计的概念 (2) 分析公共艺术设计的案例	Cloud Gate 云门
立体构成原理在展示中的应用	(1) 了解展示设计的概念 (2) 分析展示设计的案例	Lee 品牌服装展
立体构成原理在建筑设计中的应用	(1) 了解建筑设计的概念 (2) 分析建筑设计的案例	鸟巢、悉尼歌剧院

基本概念

艺术设计就是将艺术的形式美感应用于与日常生活紧密相关的设计中,使之不但具有审美功能,还具有实用功能。换句话说,艺术设计首先是为人服务的(大到空间环境,小到衣食住行),是人类社会发展过程中物质功能与精神功能的完美结合,是现代化社会发展进程中的必然产物。

7.1 立体构成原理在包装中的应用

包装的造型是商品包装设计中一个重要的设计元素。包装的盒形设计、容器造型设计都是由其本身的功能来决定形态的,是根据被包装产品的性质、形状和重量来决定的。将立体构成的原理合理地运用在包装的造型结构中,是一种科学的设计手段。

包装设计应用案例

1. 包装的盒形设计

纸盒是一个立体的造型,它是通过若干个面的移动、堆积、折叠、包围而形成的多面体的过程。立体构成中的面在空间中起分割空间的作用,对不同部位的面加以切割、旋转、折叠,所得到的面有不同的情感体现。

如图7-1所示的Adore巧克力系列包装是由来自塞尔维亚的设计工作室Coba & Associates设计,依照10种不同口味的属性来做的包装。有展翅欲飞的蝴蝶、镂空的字母、金色的图形,在黑色中透露着点点娇俏。

图7-1　Adore巧克力包装设计

2. 泰国麦当劳包装设计（图7-2）

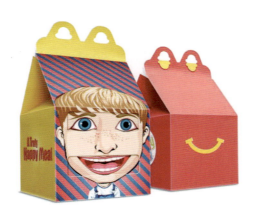

图7-2 泰国麦当劳包装设计

3. 包装的容器造型设计

设计是运用不同的材料和加工手段在空间中创造立体的形象。在确定一个基本几何形体（如球体、圆柱体、锥体等）后，一般采用"雕塑法"作为基本设计手段，然后对造型进行切割或组合。

图7-3所示为西班牙photoAlquimia团队设计的基于大蒜结构设计的家庭厨房必备的AJORí调味瓶。

由哈萨克斯坦设计公司GOOD设计的"自然的禅"系列香水包装，如图7-4所示。

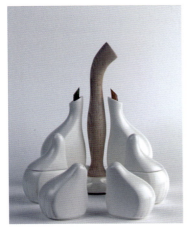

图7-3 AJORí调味瓶

图7-4 GOOD设计的"自然的禅"系列香水

7.2 立体构成原理在工业设计中的应用

在现代生活中，人类已经无法离开工业产品设计，从家里陈设的家具到吃饭用的碗，从使用的各类电器到脚上穿的鞋子，还有出行乘坐的交通工具，以及每天佩戴的珠宝首饰品，都是工业产品设计的范畴。

工业产品的设计过程是把抽象的理念和技术，转化为可以摸得到的、实实在在的产品，这种抽象的理念是创造性思维。立体构成的学习和训练就是为了培养我们的创造性思维，掌握立体造型的规律和方法。有许多好的立体构成造型，一旦融入实用功能，就会成为一件优秀的工业产品。

工业产品设计应用案例

Robert Dabi 是德国一位综合设计师，它设计的 Zero 概念手表（图 7-5）非常简单，具有金属色泽，充分体现了材料的肌理美。

麻省理工学院希拉肯尼迪教授带领建筑系学生开发了一款太阳能躺椅，如图 7-6 所示。它的主体是一个木质的摇椅，顶端则配备了太阳能电池板，根据太阳光强烈的角度，利用底部的互动式转轴自动选择调整，从而让椅子上的太阳能电池板尽可能多地吸收阳光，这些太阳能转化为电能储存后，可为电子产品充电。

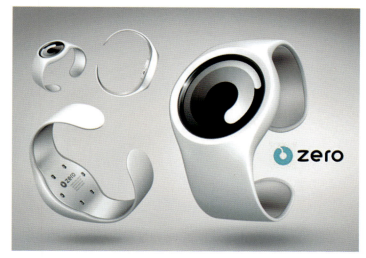

图 7-5　Zero 概念手表

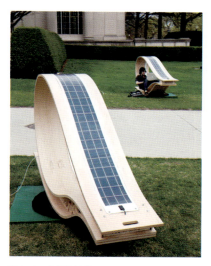

图 7-6　太阳能躺椅

7.3 立体构成原理在公共艺术设计中的应用

公共艺术是指在开放性的公共空间中进行的艺术创造与相应的环境设计。这类空间包括街道、公园、广场、车站、机场等公共活动场所。公共艺术强调公共的社会秩序和个人的社会责任，因此，公共艺术的创作不能忽视公众参与的重要性和必要性。

公共艺术设计应用案例

日本横滨的公共艺术雕塑如图 7-7 和图 7-8 所示。

2012 上海国际雕塑展作品如图 7-9 所示。

南宁市民歌湖公共艺术雕塑作品《希望》如图 7-10 所示。

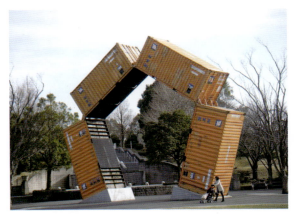

图 7-7　日本横滨的公共艺术雕塑（一）

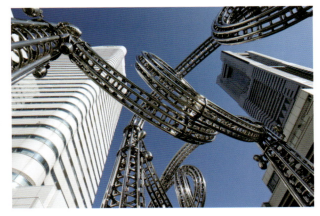

图 7-8　日本横滨的公共艺术雕塑（二）

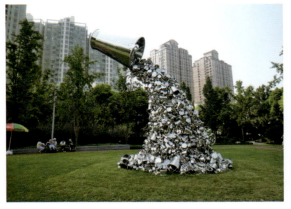

图 7-9　2012 上海国际雕塑展作品

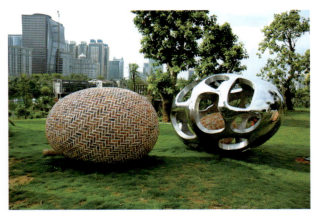

图 7-10　雕塑作品《希望》

安尼施·卡普尔（Anish Kapoor）是当代雕塑范畴里非常重要的艺术家，也是一位获得极大国际声誉的艺术家。位于芝加哥世纪公园的"Cloud Gate（云门）"（图7-11和图7-12）是安尼施·卡普尔的一件代表性作品。芝加哥人把它称之为"豆子"，因为它的外形酷似一颗豆子，这颗豆子是由多块不锈钢板高度抛光焊接而成的，整个雕塑高达33英尺，重量为110吨。

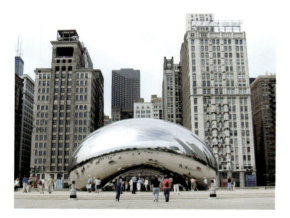

图7-11 "Cloud Gate（云门）"（一）

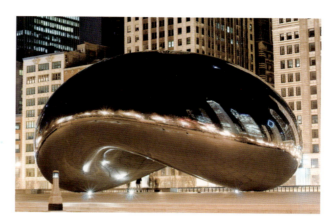

图7-12 "Cloud Gate（云门）"（二）

"豆子"的姿态柔和简约，能够唤起人们内心的温和情感。芝加哥的城市景观投射到这颗豆子上，豆子的弧度、凹凸和图像的反射将人的感受引领到另外一个层次。豆子具有的柔和幅度，与周围景象兼收并蓄之后，产生一种超然的力量。

在这件作品中，安尼施·卡普尔强调作品和周围空间达成的一种交流和氛围，而不仅仅是"豆子"本身。这件作品充分体现了他对作品营造出来精神空间与现实空间进行交流的意图。

7.4 立体构成原理在展示中的应用

在科技迅猛发展的今天，信息沟通和交流的重要性已被人们所认同。展示为信息沟通和交流提供了全新的空间环境和方式，诸如展览会、商业展示厅、产品陈设室、博物馆、画廊等，因此人们形象地称展示为"空间传播媒介"。

展示设计所面对的是展示道具的形态塑造和布置、色彩的运用及灯光照明布置，以营造出特定文化背景下的艺术气氛及环境；通过空间的划分、联系，从而对人为活动进行引导，创造人与人、人与物之间舒适、轻松的活动空间和交流空间。

在展示设计的过程中，空间运用和立体造型是两个不可回避的课题，这与立体构成中所研究的原理规律是相一致的。

展示设计应用案例

LEE 服装展示空间设计如图 7-13 所示。

橱窗展示空间设计如图 7-14 所示。

现代商业展示空间设计如图 7-15 所示。

伦敦 Selfridges 百货公司亮相的路易威登草间弥生概念店（图 7-16），无论是衣服、包包、灯具、墙壁、地板、展示柜等，所有你能看见的一切都被亮丽繁密的大波点覆盖，相当耀眼。

草间弥生被称为日本最伟大的当代艺术家之一，其艺术的迷人之处在于：无穷无尽的圆

图 7-13　LEE 服装展示空间设计

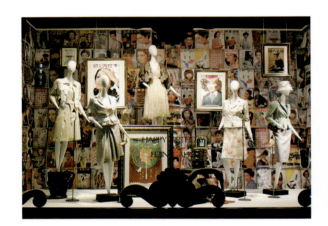

图 7-14　橱窗展示空间设计

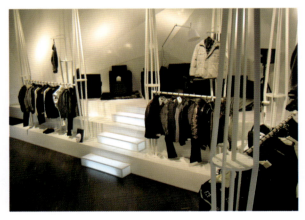

图 7-15　现代商业展示空间设计

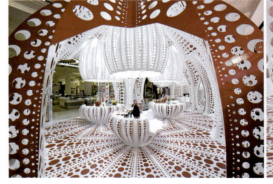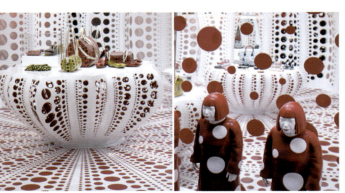

图 7-16　路易威登展示草间弥生店

点和条纹，艳丽的花朵重叠成海洋，混淆了真实空间的存在，只有阵阵眩晕和不知身处何处的迷惑。早在1990年，草间弥生就与时装设计界合作，推出了带有浓厚圆点草间风格的服饰。如今这种超越真实的迷人气质，与路易威登品牌的精神不谋而合，刺激到了路易威登的艺术总监 Marc Jacobs，促成了这次展示空间设计的成功合作。

7.5　立体构成原理在室内设计中的应用

室内设计需要根据建筑物的使用性质、所处环境和相应标准，运用物质技术手段和建筑设计原理，创造出功能合理、舒适优美，并能够满足人们物质和精神生活需要的室内环境。

室内设计应用案例

时尚餐厅设计如图7-17所示。

室内棚顶设计如图7-18所示。

公共空间设计如图7-19所示。

新疆鹿镇茶餐厅室内设计（图7-20和图7-21）以"低调的奢华"为设计主线，从楼梯间自下而上，经由散台、卡座、包厢、盥洗间等空间，缓缓深入。在空间中，设计师选用了"画框"这一原属于西式文化的装饰元素，并将这一元素以一种密集排列的方式呈现，以银色基调为主，让整个空间在这西式元素的点缀下，呈现出一种与众不同的就餐环境。

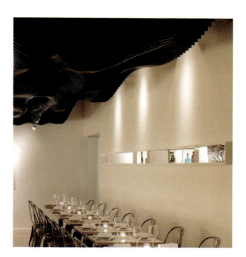

图7-17　时尚餐厅设计

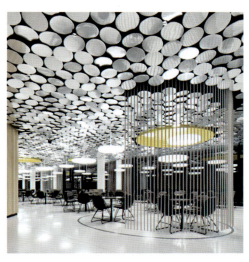

图7-18　室内棚顶设计

图7-19　公共空间设计

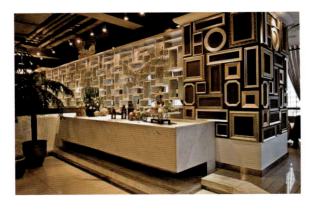
图7-20 新疆鹿镇茶餐厅室内设计（一）

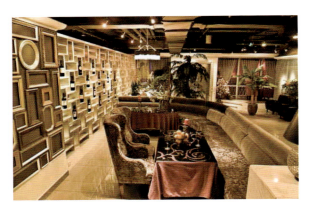
图7-21 新疆鹿镇茶餐厅室内设计（二）

7.6 立体构成原理在建筑设计中的应用

立体构成与建筑设计的相似性在于，建筑是抽象的构成应用于生活中的一种具体表现形式。立体构成不仅能合理地构成建筑空间，而且能带来建筑形象的"美"。当设计师设计某个建筑的形态时，其实是在进行着空间的巧妙安排。建筑其实是一个以空间元素和组织结构来构建的系统工程。

建筑设计应用案例

悉尼歌剧院（图7-22）位于澳大利亚悉尼，是20世纪最具特色的建筑之一，也是世界著名的表演艺术中心，已成为悉尼市的标志性建筑。该歌剧院1973年正式建成，2007年6月28日被联合国教科文组织评为世界文化遗产，该剧院的设计者是丹麦设计师约恩·乌松。

广州歌剧院（图7-23）由曾获得"普利兹克建筑奖"的英籍伊拉克女设计师扎哈·哈迪德设计，宛如两块被珠江水冲刷过的灵石，外形奇特，复杂多变，充满奇思妙想。而广州歌剧院的声学设计大师、全球顶级声学大师哈罗德·马歇尔博士，精心打造了广州歌剧院的声学系统，使广州歌剧院传递出近乎完美的视听效果。

国家体育场（图7-24），即"鸟巢"，位于北京奥林匹克公园中心区南部，为2008年北京奥运会的主体育场。工程总占地面积21公顷，场内观众座席约为91 000个。举行了奥运会、残奥会开幕式和闭幕式、田径比赛及足球比赛决赛。奥运会后成为北京市民参与体育活动及享受体育娱乐的大型专业场所，并成为地标性的体育建筑和奥运遗产。

体育场的形态如同孕育生命的"巢"和摇篮，寄托着人类对未来的希望。设计师对这个场馆没有做任何多余的处理，把结构暴露在外，因而形成了建筑的自然外观。

朗香教堂（图7-25），又译为洪尚教堂，位于法国东部索恩地区距瑞士边

悉尼歌剧院【视频】

第七章 立体构成原理在设计中的应用

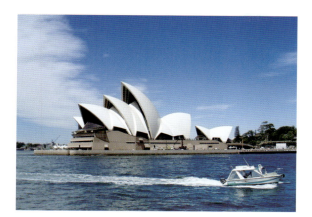

图 7-22 悉尼歌剧院

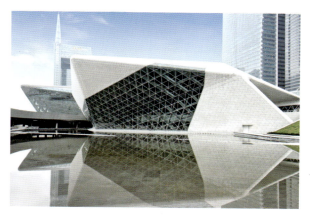

图 7-23 广州歌剧院

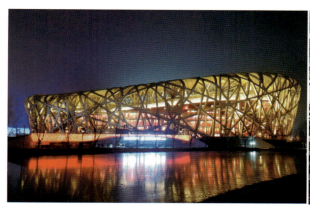
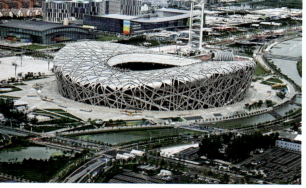

图 7-24 国家体育场

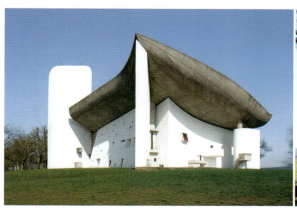
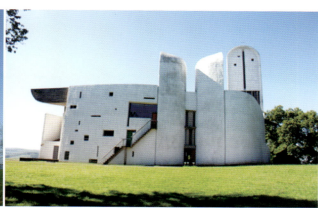

图 7-25 朗香教堂

广州歌剧院【视频】

国家体育场【视频】

朗香教堂【视频】

古根海姆博物馆【视频】

425公园大道【视频】

121

界几英里的浮日山区,坐落于一座小山顶上,1950—1953 年由法国建筑大师勒·柯布西耶(Le Corbusier)设计建造,1955 年落成。朗香教堂的设计对现代建筑的发展产生了重要影响,被誉为 20 世纪最为震撼、最具有表现力的建筑。

古根海姆博物馆(图 7-26)在 1997 年正式落成启用,它是工业城毕尔巴鄂(Bilbao)整个都市更新计划中的一环。当初斥资一亿美金动工兴建,整个结构体是由加州建筑师盖里(FFrank O.Gehry)设计。博物馆在建材方面使用玻璃、钢和石灰岩,部分表面还包覆钛金属,与该市长久以来的造船业传统遥相呼应。它以奇美的造型、特异的结构和崭新的材料立刻博得举世瞩目,被报界惊呼为"一个奇迹",称它是"世界上最有意义、最美丽的博物馆。

OMA 建筑事务所设计了一个大型项目 425 公园大道大厦(图 7-27 和图 7-28),建筑师设计放置了一个布朗库西式的体量,这个形态在曼哈顿的城市网络之间扭转。为了符合城市的分区法

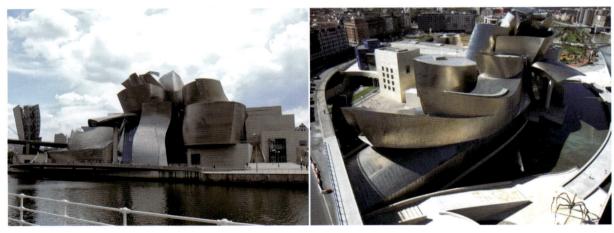

图 7-26　古根海姆博物馆

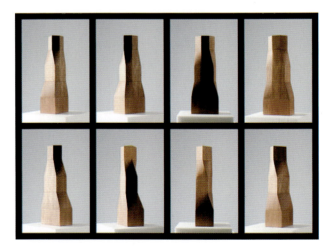

图 7-27　425 公园大道大厦设计方案

图 7-28　425 公园大道大厦

规,这个设计在有限的空间中将底部平面扭转,形成了介于正交直角和蛇形曲线的形态。为了跳脱拉伸金字塔式的曼哈顿实用主义美学,这座建筑物由三个层叠的立方体组成,每个体块都旋转了45°,以反映周围变幻的城市风景和天空。最终设计完成的建筑物既逃离了原本的城市几何网络,同时又保持了25%的原有建筑风貌。

本章案例欣赏

1. 工业产品设计应用的案例

伏特加酒包装如图7-29所示,行业内一直将伏特加的这款包装设计定义为"绝对完美"的设计。同时伏特加酒的个性化包装也是具有艺术价值的,是可以作为艺术品欣赏的,我们可以从其晶莹剔透的酒瓶中看到创意与艺术最完美的结合。

图7-29　Seaworthy作品《伏特加酒包装》

2. 公共艺术应用的案例

荷兰艺术家弗洛伦·泰因·霍夫曼堪称当代雕塑界的"熊孩子"。图7-30是他最新的作品《日光浴的野兔》,坐落在圣彼得堡的涅瓦河岸接近"圣彼得和保罗"城堡的野兔岛上,它是这座俄罗斯文化之都最受欢迎的公共艺术作品。这件作品是一项俄罗斯和荷兰之间长期双边文化交流项目的结晶,取

材于俄罗斯有名的野兔传说：传说中这只野兔在大洪水时躲在巨人彼得的靴子中得以幸存。这只手臂舒展、翘着二郎腿的"日光浴的野兔"是由细木条制成的，其被涂抹上橙色、粉色、绿色和灰色。

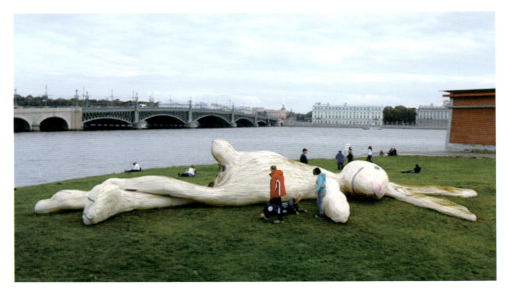

图 7-30　弗洛伦·泰因·霍夫曼的雕塑作品《日光浴的野兔》

随着居住在布鲁克林的艺术家乌苏拉·范·雷丁斯瓦德（Ursula von Rydingsvard）6米多高的铜制雕塑作品《Ona》（图 7-31）落户于这片巨大的区域后，定制的当代艺术品就持续涌入布鲁克林的巴克莱中心门前。"Ona"在波兰语中是"她"的意思，由50件独立的铜制部分组装而成。

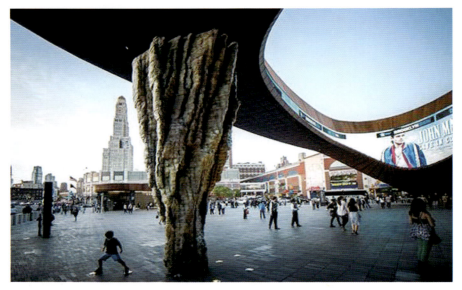

图 7-31　乌苏拉·范·雷丁斯瓦德的雕塑作品《Ona》

3.展示空间应用案例

展示空间最大的特点是具有很强的流动性,所以在展示空间设计上体现动态的、序列化的、有节奏的展示形式是首先要遵循的基本原则,这也是由展示空间的性质和人的因素决定的,如图 7-32 所示。

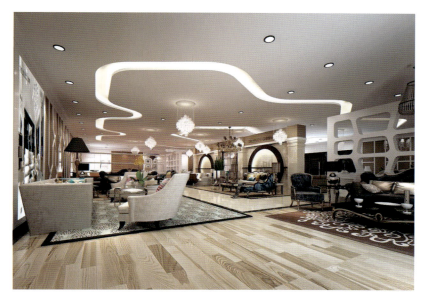

图 7-32　展示空间设计

思考与练习

1. 立体构成创作草图。

内容与要求:(1) 紧紧围绕影响立体感觉的 4 种因素,以及构成的造型方法绘制立体造型的设计草图。

(2) 在 2 周时间内绘制不同的主题,不同艺术感受的草图。

(3) 数量:单幅 A4 页面,10 幅。

2. 线、块、面的构成作品创作。

内容与要求:(1) 综合运用立体构成的知识,分别以线、块、面为主要造型手段进行艺术创作,创作一件立体造型实物。

(2) 作品的概念表达要清晰,造型富有美感。

(3) 体积控制在 50cm³ 以内。

参考文献

[1] 王树琴.立体构成设计教程[M].北京：人民邮电出版社，2011.
[2] 陈祖展.立体构成[M].北京：清华大学出版社，2011.
[3] 马春萍.立体构成艺术[M].北京：电子工业出版社，2011.
[4] 陈玲.立体构成[M].武汉：华中科技大学出版社，2012.
[5] 张路光，成红军.现代构成设计基础[M].天津：天津大学出版社，2010.
[6] 余雁，关雪仑.构成[M].北京：高等教育出版社，2012.
[7] 刘宁.立体构成基础与应用[M].北京：化学工业出版社，2013.